U0119300

時刻感受　時刻享受

倫敦國家美術館

必看的

100幅畫

手上
美術館

3

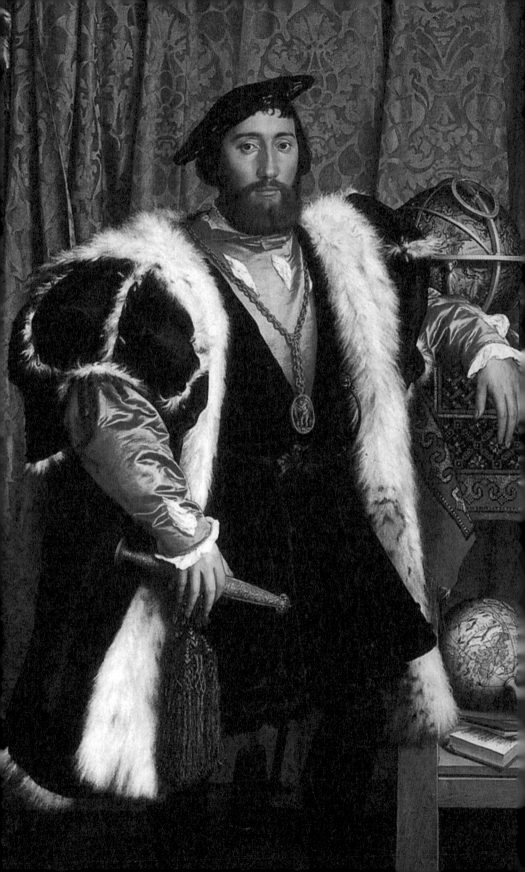

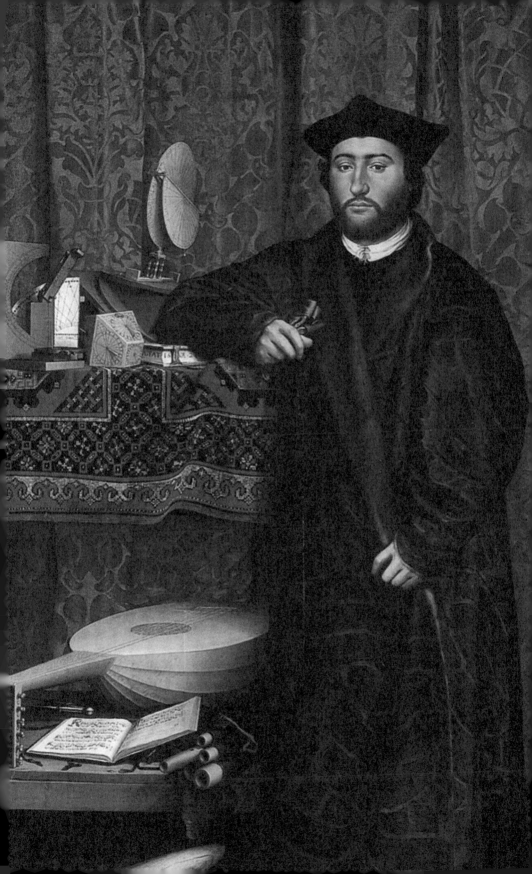

各界盛讚
倫敦國家美術館──專文推薦

從中世紀到現代，倫敦國家美術館以藝術述說超凡入聖的美感體驗。

── **謝哲青**（作家、節目主持人）

倫敦國家美術館不只是一座美術館：不可思議的館藏加上免費的常設展，更讓它成為倫敦人的心靈寄託，戰爭時期的精神力量。這本書為大家詳細導覽這個世界藝術重鎮的豐富美好，期待你親自造訪，感受它獨一無二的魔法與魅力。

── **焦元溥**（倫敦國王學院音樂學博士）

《手上美術館》套書
——「藝」口同推

我常說看畫能保養眼睛、呵護靈魂，《手上美術館》套書讓許多人找到了在畫作前逗留更久的好方法。走進三大美術館，面對真正大師的原作、體驗藝術出自靈魂的高頻正向能量感染力，就是這麼簡單！

—— **陸潔民**（畫廊協會資深顧問、藝術品拍賣官）

如果你是藝術的門外漢，但也想一窺經典名畫的絕妙之處，這本書是個絕佳的入門，它扮演了「頻率調整器」的角色，讓你在親臨真跡之前，透過作者的文字提前感知到這些名畫的背景故事。有一天，等你終於踏入美術館，你可以用老朋友的口吻，向這些名作說聲：「久等啦！我終於來看你了！」

—— **姚詩豪**（「大人學」共同創辦人）

百年以來，某些類型的視覺之所以成為經典，甚至於要被珍藏，自有它的道理。創作廣告的點子裡，有五款視覺絕對吸引人眼球：美女、小孩、裸體、殘肢、動物。現在它們都在手上的美術館裡，值得細細體會。

—— **胡至宜**（PPAPER 發行人／營運長）

打開美術館的場景，進行全民的藝術普及教育，除了是社會責任也是增加文化自信的必要途徑，追尋知識的奧妙與探索美感經驗是豐富人生的不二法門。我們在前人的才情與無私當中仰望領受，感知色彩、光線、構圖、比例、思想、歷史，經驗美和藝術所給予的感官開發，成就真正富足的人生。

—— **翁美慧**（富邦藝術基金會執行長）

造訪一生必去的歐洲美術館，
如何不留遺憾？

從歐洲回來的人，如果說自己沒去過羅浮宮、奧塞美術館、倫敦國家美術館或普拉多美術館，我一定會很訝異。但這也情有可原，要是能待在一個城市數個月也就罷了，但僅能安排一天或半天時間參觀博物館或美術館的人，每每只能望著入口處長長的人龍焦急不已。羅浮宮或普拉多博物館就更不用說了，即便是相較之下規模較小的奧塞美術館，想看完所有館藏也很吃力。因為不是只有韓國人會列出「歐洲必去美術館清單」，結果幾乎每一座都擠滿了來自全球各地的遊客。

法國大文豪司湯達（Stendhal）到義大利佛羅倫斯旅行時，曾造訪聖十字聖殿（Chiesa di Santa Croce），因那裡的藝術作品大受感動，心跳加快、頭昏眼花到難以站直身體，甚至出現幻覺，而這種症狀便被命名為「司湯達症候群」。許多人都曾在藝術作品前感到暈眩，也常因為自己不知道哪一幅才是好作品、為何毫無感覺而覺得慚愧。有些人甚至會將司湯達症候群誤以為是單純的飢餓或口渴，就這麼走出了美術館。儘管因為「至少我看過了」而某種程度上覺得安心，但仍多少會遺憾自己只是走馬看花，徒然浪費了寶貴的時間與金錢。

真正具有果斷力、判斷力與行動力的「理性旅人」，多半會直搗黃龍，以各美術館的鎮館之寶為目標。造訪巴黎時，到了羅浮宮一定要看達文西名畫〈蒙娜麗莎〉，在奧塞美術館則要看米勒的〈晚禱〉，以及梵谷的〈隆河上的星夜〉。來到馬德里的普拉多美術館，務必欣賞維拉斯奎茲的〈侍女〉，以及哥雅的〈著衣的瑪哈〉與〈裸體的瑪哈〉。倫敦國家美術館必看的名畫當屬范艾克的〈阿爾諾芬尼夫婦像〉，在梵諦岡則要到西斯廷禮拜堂看米開朗基羅的穹頂畫……當你全力奔向鎖定目標時，途中偶會碰見

好像在學校教科書上看過的作品，視線不自覺受到某些作品吸引而停下腳步，但多半會因趕行程而不得不放棄大部分作品，留下不知何時能再訪的「依戀」，抱憾離去。

結果，就算你的確去了「一生必去的歐洲美術館」，也看到了偉大的作品，但除了帶著尷尬笑容、擠在人群中拍了紀念照之外，毫無記憶點的美術館之旅，事後回想只是遺憾……與其這樣，倒不如利用這段時間，仿效巴黎人坐在塞納河畔小憩，或學學倫敦人在特拉法加廣場啜飲紅茶。

本書專為兩種人而寫：擔心行前毫無準備，歐洲美術館之旅會留下遺憾的人，以及身在美術館的茫茫藝術大海之中，因來自四方的視覺衝擊而呆住的人們。本書將為你們事先施打好「防呆疫苗」，讓夢想有趟充實歐洲之旅的人們，能夠做好萬全的準備，帶著這本書出發。

同時，本書也鎖定在美術館內被人潮擠得暈頭轉向，旅行結束後，帶著千頭萬緒解開行李的人們，像是自己究竟看了什麼、應該有什麼感受、錯過了哪些作品等。看過本書後，讀者將會發現，當初來不及用心觀賞的作品，竟是一幅藏著驚人故事的名畫，而著迷不已！

畫作是畫家想向你傳達的故事。畫家透過色彩與線條構成的幾何形體，向世人展現自身宇宙的偉大語言，往往需要有人為你翻譯與解析。雖說一般多認為畫作比文字更容易理解，但仍然有人因看不懂而感到鬱悶，因此，我希望本書能讓人就算不去美術館，也能汲取偉大藝術家想傳達的訊息。

倫敦國家美術館行前須知

倫敦國家美術館與其他歐洲美術館大異其趣，設立目的並不是為了展示王室珍貴收藏品。儘管查理一世在位時，英國王室收藏的藝術品數量十分豐富，但後來以克倫威爾為首的清教徒革命爆發後，查理一世被送上了斷頭台，藝術收藏品全數遭到拍賣或流散於歐洲各地。即使大英博物館於1753年成立，但主要僅收藏與展示古代文明古物、肖像畫、錢幣、獎牌等。為了透過名作鑑賞來推動教育與藝術的發展，各方人士提出了「以繪畫為重心」的理念，以及設立國立美術館的必要性。

就在1823年，俄羅斯出身的金融界大老約翰・朱里斯・恩格斯坦（John Julius Angerstein）辭世，他所收藏的38幅畫作流至畫市。該說是老天眷顧嗎？英國政府當時正好接收了奧地利的戰爭債，財政上游刃有餘，於是即時購入了這批差點落入歐洲富豪手中的藝術品，而目的自然是為了設立美術館。受到英國政府精神感召，多位富豪也相繼大方捐出個人珍藏，風景畫家康斯塔伯（John Constable）的贊助人暨業餘畫家喬治・博蒙特（George Beaumont）爵士將自身藝術收藏無償捐給國家，而後牧師威爾・卡爾（Holwell Carr）也跟進效尤。

1824年，政府先將恩格斯坦位於倫敦帕摩爾街（Pall Mall）100號的私人故宅改建為國家美術館，1838年才遷至倫敦最熱鬧的市中心——特拉法加廣場（Trafalgar Square）附近，一棟由威廉・威爾金斯（William Wilkins）打造的宏偉古典新建築。之後，政府提出減免稅金等優惠，各界捐贈作品數量與日俱增。而且每當預算充足時，政府也會收購更多作品。之後一路持續增建與改建，到了2003年，全館外觀已與現在相去不遠。

始於38幅畫作，如今收藏多達2,300餘幅中世紀末期、文藝復興初期，乃至19世紀末期的作品，堅持只展示精選畫作的倫敦國家美術館，不論在品質或數量上，都絲毫不亞於羅浮宮。

聖斯柏利館

倫敦國家美術館前的街頭藝術家

即便二次世界大戰時，英國政府曾將所有館藏移至威爾斯的一處祕所，但國家美術館內仍維持每月展出 43 幅作品的習慣。總之，國家美術館儼然是英國的門面之一，與國家自尊心之間有著密不可分的關係。

然而，國家美術館不僅僅用以宣揚英國的偉大，只要是渴求文化洗禮的人，均能受其恩澤。過去，歐洲大型美術館全面禁止無大人陪同的孩子入場，但國家美術館自開館開始，便秉持如是精神：「為社會底層人士與無父母隨行的孩子提供欣賞畫作的機會」，允許孩童單獨入場。此外，有人曾提議將美術館遷至不受噪音、污染所擾的幽靜郊區時，館方顧及大眾交通便利，仍執意留在倫敦市中心。國家美術館的理念始終如一：為了無法收藏藝術作品的市井小民，提供免費欣賞作品的機會，從 1838 年至今，不獨厚英國公民，任何國家的旅客都能免費入內參觀。

展示空間導覽

位於二樓的展示空間大致分為 3 區。1991 年，知名建築家羅伯特・文丘里（Robert Venturi）以後現代風格精心建造了聖斯柏利館（51 ～ 66 室），該區展示 1250 ～ 1500 年的作品。進入本館後，西翼（2 ～ 14 室）主要展示 1500 ～ 1600 年的作品，北翼（15 ～ 32 室與 37 室）的作品年份為 1600 ～ 1700 年，而東翼（33 ～ 36 室、38 室～ 46 室）則展出 1700 ～ 1900 年的畫作。如果你想按照年代次序進行藝術鑑賞之旅，從美術館外側、宛如別館的聖斯柏利館進入最佳。

從藝術史的角度來看，1250 ～ 1500 年正好是中世紀後期與文藝復興時代。因此，在聖斯柏利館內可見證欠缺寫實感的中世紀藝術風格，乃至文藝復興時期繪畫形式的變化過程。

倫敦薩奇藝廊

千禧橋

來到作品年份從 1500 ～ 1600 年的西翼，可親眼看到拉斐爾、達文西與米開朗基羅三巨匠大放異彩，引領你進入文藝復興全盛時期，見證從義大利開始，越過阿爾卑斯山到了北方，綿延整個歐洲大陸的過程。拉斐爾過世後，宗教改革旋風，加上查理五世大肆洗劫羅馬的社會亂象，宣告文藝復興的終結，而隨之開展的矯飾主義（Mannerism），其代表傑作在此也能一覽無遺。

　　在北翼內可看到「巴洛克」時期（1600 ～ 1700 年）的作品，運用強烈的明暗對比手法，並以構圖、線條展現流動感。巴洛克時期發展出了更能震懾並打動人心的藝術風格，擄獲了因宗教改革而顛沛流離的信徒們的心。同時，在君主專制統治下的法國、西班牙等國，強調君主之偉大的大規模建築事業，以及室內設計大膽結合藝術的意識也跟著抬頭。巴洛克藝術便是在此過程中發展而成的。另一方面，在荷蘭藝術展示室也能見證因新教、舊教差異而產生變化的社會萬象，以何種方式反映於藝術上。

　　最後，在東翼（18 ～ 19 世紀畫作）則可見到以各國學院為基礎，保守藝術與新世代藝術交織下產生的衝突。如果想參觀 21 世紀以後的藝術作品，可移步至鄰近的泰特現代藝術館（Tate Modern）或泰特不列顛美術館（Tate Britain）。*

* 編按：本書畫作標註之館藏位置，可能因館方策展安排、維護修復等因素，調換展示空間或未展出。本書提供截至出版日期 2017 年 5 月之最新資訊，實際展品與位置，以倫敦國家美術館官方資訊為準。
倫敦國家美術館官網：https://www.nationalgallery.org.uk/

倫敦國家美術館
平面圖

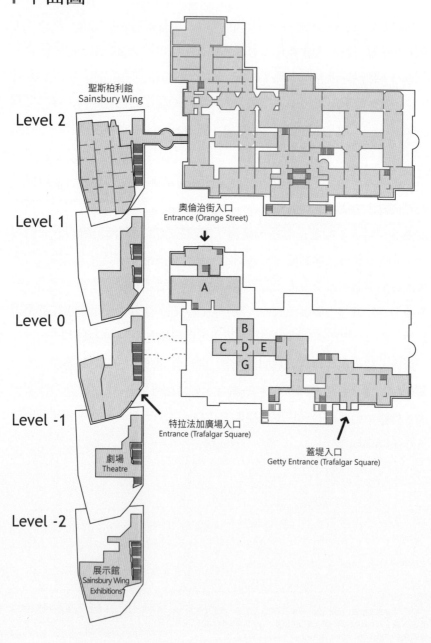

聖斯柏利館
Sainsbury Wing

Level 2

Level 1

奧倫治街入口
Entrance (Orange Street)

A

Level 0

B
C D E
G

Level -1

特拉法加廣場入口
Entrance (Trafalgar Square)

蓋堤入口
Getty Entrance (Trafalgar Square)

劇場
Theatre

Level -2

展示館
Sainsbury Wing
Exhibitions

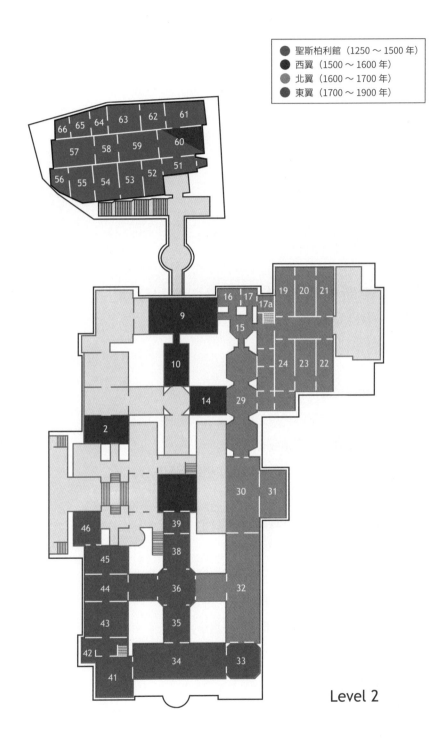

● 聖斯柏利館（1250～1500 年）
● 西翼（1500～1600 年）
● 北翼（1600～1700 年）
● 東翼（1700～1900 年）

Level 2

▌聖斯柏利館 SAINSBURY WING
中世紀晚期 ‧ 文藝復興初期
1250 ～ 1500

西翼 WEST WING
文藝復興全盛期・矯飾主義
1500 ～ 1600

北翼 NORTH WING
浪漫主義・巴洛克
1600 ～ 1700

▌東翼 EAST WING

洛可可・印象派・後印象派
1700 ～ 1900

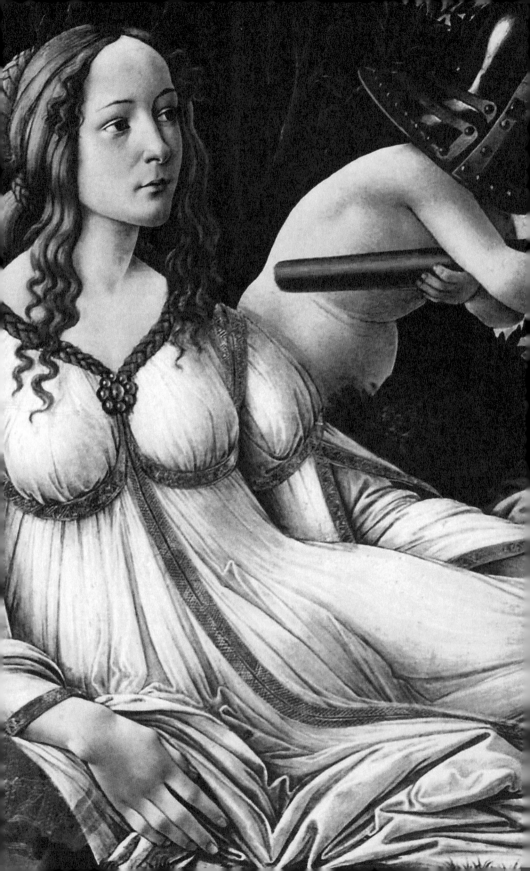

聖斯柏利館 (1250～1500)

SAINSBURY WING

馬爾加里托 · 德 · 阿雷佐 Margarito d'Arezzo

王座上的聖母子像、
耶穌誕生與聖徒事蹟的場景

The Virgin and Child Enthroned,
with Narrative Scenes

蛋彩 · 木板
93×183cm
約 1260 年
51 室

「不可為自己雕刻偶像，也不可作什麼形像、彷彿上天、下地和地底下、水中的百物。」對於如實解析〈十誡〉的中世紀人們來說，將耶穌、聖母瑪利亞、聖徒為主題入畫、製作雕像等，乃是違逆神旨之事。然而，另一派反對聲浪卻也不容小覷。因為當時除了少數神職人員外，大部分民眾都是文盲，甚至也有國王目不識丁，因此，以聖人為主角的畫作或雕刻，正如教宗額我略一世（540～604年）所說，乃是「文盲者的聖經」。

因此，這個時期的畫作並不追求「美感」或「真實感」的視覺效果，而是能實現「神」與其「旨意」的神性。所以，今日的我們看著莊嚴的瑪利亞，以及既非成人亦非孩子、面無表情的「小大人版」耶穌時，難免會歪頭納悶，「就憑這實力，也能稱為『大師』（master）嗎？」在聖像畫中登場的人物，開始變得「唯妙唯肖」，甚至優美而高雅，必須溯及文藝復興時期。文藝復興（Renaissance）時期的人像完美而理想化，促使彷彿真人血肉般、如實描繪的古希臘羅馬藝術「復活」。

阿雷佐（Margarito d'Arezzo，1250～1290年）留下的這幅畫作，是中世紀開始走下坡的13世紀後半期作品，也是國家美術館內最古老的畫作。瑪利亞與耶穌的王座飾以獅子雕刻，令人聯想到所羅門王的寶座。這是為了讓人把所羅門王與瑪利亞、耶穌的族譜銜接起來而做的設計。底部為金黃色，在中世紀象徵永恆與神聖，乃天上之光。聖母子由杏仁狀的橢圓形所包覆，而這名為曼陀羅（mandora）的形狀象徵天國。曼陀羅後方的四方框架角落，各自刻畫四福音書的象徵：獅子象徵〈馬太福音〉；牛象徵〈馬可福音〉；人象徵〈路加福音〉；鷹象徵〈約翰福音〉，源自〈啟示錄〉的「圍繞在至高王座旁的四種動物」。聖母子的兩旁並刻畫了自耶穌誕生那一刻起，眾聖徒的事蹟。

威爾頓雙聯畫
Wilton Diptych

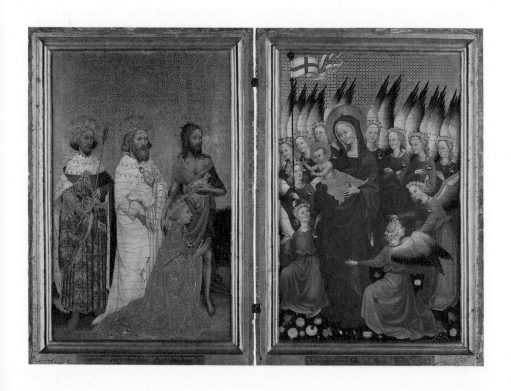

蛋彩 · 木板
26.7×36.8cm
1395 年
53 室

這幅雙面畫作如同書本般，可左右開闔。作者不詳，僅知此畫由威爾頓（Wilton）家族所收藏，故得名〈威爾頓雙聯畫〉。左圖中有三名頭上有光環的聖徒，以及屈膝跪下的一名男子，他們都望著右側的聖母與嬰兒耶穌，而聖母子由有翅膀的天使群守護著。

　　畫中人物的服飾、皇冠乃至飾品，極為細緻華麗，然而也因「過度細膩」的技巧，反而抹滅了寫實感。如同之後崛起的文藝復興畫作，畫家處理的彷彿不是「真正」目擊某事件發生的現場，而是奢侈華麗的裝飾品。登場人物的身形宛如被拉長了一般，看起來格外優雅。背景鑲有大片璀璨金箔、精密的細部描寫、具備強烈裝飾性等特色，在在呈現中世紀末期走向文藝復興的過度時期，有段時間頗受歐洲宮廷與權貴人士的喜愛。

　　左圖中的屈膝者是英國國王理查二世（Richard II），後頭站著手扶箭矢的聖艾德蒙、手捻戒指的「懺悔者」愛德華，以及穿著駱駝毛衣、懷裡抱著羔羊的施洗者約翰。9 世紀的聖艾德蒙為了守護基督教王國，身中敵人之箭而殉難。在 11 世紀，一生懺悔而獲「懺悔者」之稱的愛德華，相傳曾將自己的戒指送給乞討之人，而那位受到幫助的乞丐乃是耶穌的弟子，亦是〈約翰福音〉的作者約翰。在愛德華身旁的約翰，如聖經記載，身穿駱駝毛衣。畫家們在畫約翰時，常會讓他以手持木製十字架或懷抱羔羊的模樣出現。

　　理查二世穿著繪有個人紋章公鹿的服飾，胸口亦佩戴白色公鹿飾品，右圖的天使胸口處也能發現類似徽章。瑪利亞懷中的耶穌伸出雙手為國王致上祝福。右圖左上角，天使手舉的白底紅十字旗幟，象徵耶穌復活的勝利。這旗幟曾作為十字軍的標誌，也是後來的「聖喬治旗」，聖喬治是英格蘭的守護聖徒，因此聖喬治十字（St George's Cross）是迄今最早用來代表英格蘭的標誌。旗幟頂部原本繪有英國島嶼，因毀損嚴重，已無法辨識。

王座上的聖母聖子與四天使

The Virgin and Child

蛋彩 · 木板
136×73cm
1426 年
53 室

馬薩其奧（Masaccio，1401 ～ 1428 年）乃是由托馬索（Tomasso）的暱稱馬索（Maso），以及多少帶有貶義的語尾阿其奧（-accio）組成，意思是「傻呼呼的托馬索」。因為當時的平民並沒有正式的姓氏，所以大部分會在名字上頭加上出生地，或以這種方式來取小名。

　　馬薩其奧是屬於「寫實主義」或「自然主義」的文藝復興畫家，他認為繪畫就要畫得像透過「窗戶」看到的實際世界一樣。為了提升有如照片般的寫實感，此派畫家開始描繪擁有厚實肉感的人像，而為了在 2D 平面上賦予 3D 立體空間感，而發明了「透視法」（Perspective），將近處物品較大、遠處物品較小的基本原理換算成數學比例。現展於聖羅倫斯新聖母大殿的〈聖三位一體〉[1] 也是他的作品，被譽為最早，也是最能反映透視法原理的畫作。

　　由於聖母與天使頭上有著不協調的圓形光環與金色背景，因此不能說〈王座上的聖母聖子與四天使〉徹底擺脫了中世紀的元素。況且與〈聖三位一體〉的完美比例相較之下，此畫的透視法部分仍未到位。不過，聖母子展現出宛若石塊的厚實身軀，立體感十足。為了強調有別於人類的神聖性，通常以老成模樣出現的「小大人」耶穌，在此畫中不失嬰孩特有的天真無邪。瑪利亞與天使們的光環略帶生硬，但為了使嬰兒耶穌的光環增添寫實感，因此畫得有些歪斜。同時，位於畫面下方、姿勢各異的天使們，令人忘了這是一幅平面畫作，看起來就像實際存在於某個立體空間。

　　文藝復興的字義，乃是使主導中世紀的古希臘羅馬文化「再次」（re）「誕生」（naissance），這一時期再度燃起對古希臘羅馬時代建物的熱愛，而且彷彿為了展現這點，畫中聖母子所坐的王座，與古希臘羅馬的建築風格極為相似。

烏切羅 Paolo Uccello

聖羅馬諾之戰
The Battle of San Romano

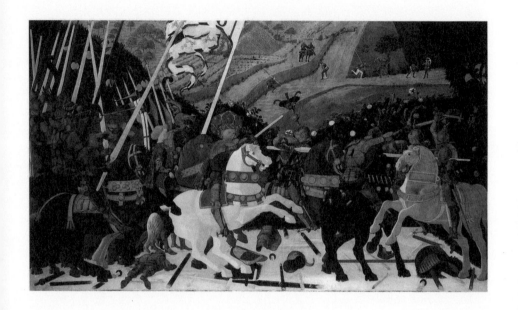

蛋彩 · 木板
182×320cm
1438～1440 年
54 室

「烏切羅」（Uccello）的名字意為「飛鳥」，本名是保羅・烏切羅（Paolo Uccello，1397～1475）。他本人實際上養過鳥，常在畫中描繪鳥類，卻因過度傾心於源自佛羅倫斯的透視法，而以「為透視法瘋狂的男子」的封號聞名於世。根據喬爾喬・瓦薩里（Giorgio Vasari）筆下的文藝復興藝術家人生傳記，甚至連妻子呼喚烏切羅就寢時，他都會以「噢，真是令人憐愛的透視法啊！」來回應，成為街坊鄰居茶餘飯後的話題。

〈聖羅馬諾之戰〉刻畫了佛羅倫斯與西恩納兩地為爭奪比薩港口，1432年於聖羅馬諾激戰的場面。原本有三幅畫，由佛羅倫斯大富豪兼權貴麥第奇家族收藏於私人宅邸。如今一幅展於巴黎羅浮宮博物館，另兩幅則由佛羅倫斯的烏菲茲美術館收藏。[2]雖然人們都深信訂做這幅畫的必然是麥第奇家族的人，但最近才證實真正的委託者乃是李奧納多・巴爾托里尼・薩利姆貝尼（Lionardo de Bartolomeo Salimbeni），此人為佛羅倫斯十人委員會之首，亦是主導這場戰役的人。薩利姆貝尼過世後，子孫為爭產反目，這時居中調停的羅倫佐・德・麥第奇則巧妙地將此畫作帶回了麥第奇宮內。

這幅中世紀時期的作品，因年代久遠多少有些褪色，但除了黑色背景與金、銀色之外，其實這是一幅融合各種色彩、具高度裝飾效果的作品。人物群像顯得平面而不自然，且相較於前景，後景的人物過小，與文藝復興寫實主義偏好的技法大相逕庭。將領騎乘的馬匹，姿勢與樣貌就像遊樂園的旋轉木馬，極為生硬。正在激烈戰鬥的士兵身上卻毫無血跡，相當不自然。散落地面的長矛、士兵形象、馬兒屁股被刻意推往前的樣子等，都過度使用了透視法。原是為了增添寫實感而創造的透視法，反倒讓畫作變得怪異無比。位於作品正中央、駕馭白馬之人，正是帶領佛羅倫斯贏得此戰役的尼克羅・達・特倫提諾（Niccolo da Tolentino）。

壁爐前的聖母子像
The Virgin and Child before a Firescreen

油彩・木板
63×49cm
1430 年
56 室

復甦古希臘羅馬藝術的義大利人在專注追求寫實主義的過程中，也埋首於「理想化」的作業程序。另一方面，屬於現今比利時與荷蘭的部分地區——15世紀的法蘭德斯畫派（Flemish painting，又譯弗拉芒畫派）則堅守精巧的寫實主義，對於人物的理想化幾乎不放在心上。從羅伯特・坎平（Robert Campin，1375～1444年）率領工作室弟子合力完成的〈壁爐前的聖母子像〉，完全看不出義大利人習慣描繪的瑪利亞形象——外貌出眾、身段完美。只見瑪利亞就像鄰家婦人，不知是水腫或發胖之故，臉蛋豐潤，置身於畫家用針精細描繪出來的細緻器物背景中，打算以母奶餵食嬰兒耶穌。

　在中世紀，為了區別聖母子像的背景與現實空間，主要會以「天上之光」的金色來表現。後來文藝復興逐漸成熟，義大利人或將背景換成視野遼闊的大自然，或是他們引以為傲的祖先曾居住過、充滿古羅馬建物的地方。然而，以坎平為首的法蘭德斯藝術家們，則主要將聖母子畫在事業有成的商人、即委託者的家裡。

　以做生意致富、平民出身的中產階級，想透過畫作宣示自身財力雄厚，但即便如此，他們並不希望自己被視為見錢眼開的貪婪之徒，而是信仰虔誠的天國之民。為了滿足委託者一石二鳥的欲望，畫家們會在顯示中產階級「過得不錯」的室內裝飾上賦予宗教象徵。

　首先，具備「現實眼光」的坎平及弟子們，用瑪利亞頭部後方的草編圓篩來代替「眼睛所看不到的」光環。瑪利亞所坐的椅子，就像當時常見高價家具，而坐椅扶手上的獅子像，則令人聯想到所羅門王那飾以獅子像的寶座。若追究起族譜，瑪利亞等於是所羅門王的後裔。畫作右方的桌子上放著彌撒使用的聖杯。聖子的手勢彷彿在傾聽上天的旨意，得知自己會像倒入聖杯的葡萄酒般，流著紅色鮮血來拯救有罪的人類。

範艾克 Jan van Eyck

阿爾諾芬尼夫婦像
The Arnolfini Portrait

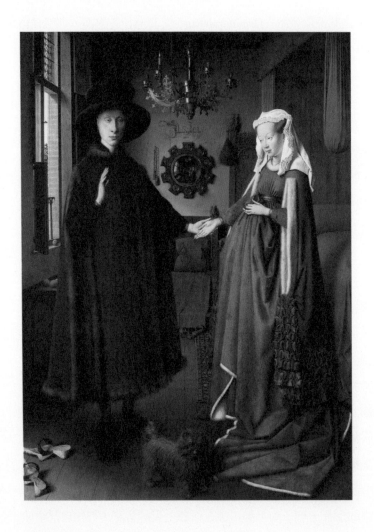

油彩・木板
82×60cm
1434 年
56 室

在倫敦國家美術館內最受歡迎的〈阿爾諾芬尼夫婦像〉是油畫作品。將雞蛋混入顏料內繪製而成的蛋彩畫，或者趁塗抹於牆上的灰泥未乾前塗上染料的濕壁畫（Fresco），並不如油畫容易修正。儘管其由來仍有爭議，但混合油與顏料後所繪製的油畫，據說是由法蘭德斯畫家范艾克（Jan van Eyck，1395～1441年）與其兄長所發明。即便持著放大鏡來看前面介紹的坎平作品（P.30）或〈阿爾諾芬尼夫婦像〉，任何微小細節，無不逼真而刻畫入微，其無懈可擊的細緻感，均歸功於油彩。

毛皮商人阿爾諾芬尼穿著毛皮大衣，其妻子突出的腹部孕味十足，但推斷是因為當時流行的服飾所致。除了最頂級的服裝之外，華麗的吊燈、該時期富有階級家中都會有的猩紅色床鋪等，均顯示出阿爾諾芬尼的生活水準，然而這並非全部。插於吊燈上的一根燭火代表的是「契約的成立」，可解讀為上天與人類之間的契約，意即拯救的約定，另一方面則代表著「婚姻」契約成立之意。當然，這「唯一的光」也意味著「照亮世界的耶穌」本身。刻於吊燈正下方的文字「我范艾克在此」可能是畫家的署名，但可能也代表畫家是見證兩人婚禮的「結婚」證人。之所以會這樣說，是因為位於中央的圓鏡反射出了其他證人的模樣。

窗台上的蘋果，象徵著誘惑亞當與夏娃的「原罪」果實。畫面中央的圓鏡由十個圓形裝飾而成，裡頭刻畫著耶穌被釘在十字架上等受難場面。鏡子旁掛著的念珠同樣象徵虔誠的信仰，而脫掉的鞋子乃是為了強調此處為神聖之地所做的陳設。儘管這裡是締結婚約的地方，卻也意味夫婦倆起誓終生向宗教致敬。象徵忠誠的小狗，則訴說著「往後夫妻彼此會坦誠相對」的信念，以及在神面前絕對順從的姿態。

因此，這幅畫不僅可看出毛皮商人阿爾諾芬尼的生活水準與神聖婚約。對於耶穌為墮落人類的「原罪」而「受難」，甚至實現拯救約定，成為世界之「光」，此畫亦表達「順從」的誓約。

羅伯特 · 坎平 Robert Campin

男人肖像畫
A Man

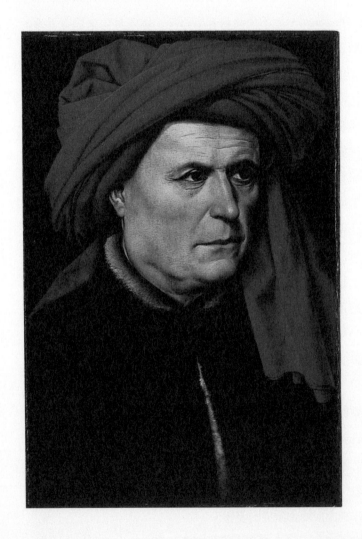

彩色 · 木板
41×28cm
1400～1410 年
56 室

羅伯特·坎平 Robert Campin

女人肖像畫
A Woman

彩色 · 木板
41×28cm
約 1430 年
56 室

包著紅頭巾的男人（自畫像）

Portrait of a Man (Self Portrait)

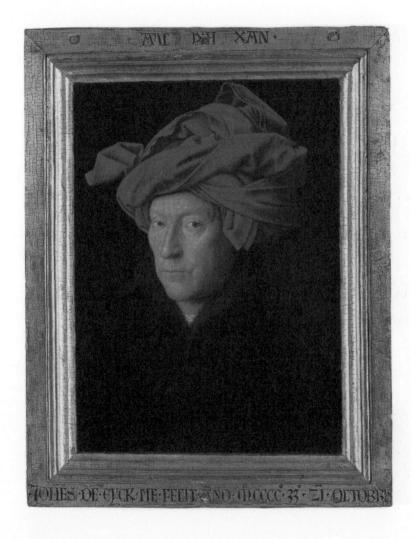

油彩 · 木板
25.5cm×19cm
1433 年
56 室

凡事均依憑神、為了神、被稱為「神的時代」的中世紀，在走向結束之際，歐洲各地再度對「人」產生了興趣，個人肖像畫的製作隨即活躍起來。15 世紀法蘭德斯畫派的藝術家追求實事求是，他們與義大利文藝復興的畫家不同，強調人物的寫實性，因此很難期待從他們的肖像畫中看到「整形美人」或「腹肌男」。

　　羅伯特 • 坎平親自繪製的男女肖像畫，推斷兩人應為夫婦。當時鮮少將夫妻倆放在同一幅畫，而是分開來畫，再並排掛於牆上。此畫作就連背面都塗畫上色，看來是為了隨身攜帶所製作，並非收藏用途。褐色肌膚的男子與臉色蒼白的女子恰成對比，紅帽與白帽不僅在色彩上，形狀上也因直線與曲線而產生對立。主角們側身正視前方，臉部微側，予人自然之感。由身穿高檔毛皮大衣這點看來，應為富裕階級，但他們並未穿戴名貴飾品來虛張聲勢。從男子下垂的下巴肉、女子偏短的下巴可知，畫家其實能在不影響真人面貌之下適當修飾，但正如同法蘭德斯畫家的作風，坎平並未將人物完美或理想化，而是顯露些微生理上的缺點，更能凸顯主角的人生、心理狀態與性格。

　　范艾克畫的男子肖像畫，與坎平筆下的男子纏繞著相似的頭巾、穿著相似的衣服，想必這是當時富裕社會流行的男性穿搭。稀奇的是，這幅畫連同當時的畫框皆完好保留至今。畫框上方寫著「盡我所能」的句子，推測是出自一句法蘭德斯俗諺，意思大概是「不看我想做多少，而是盡我所能」，意即畫家已竭盡全力完成這幅作品。下方則寫著畫家名字與製作日期。儘管畫中這位眼神桀驁不馴的男子，真實身分不明，但觀察他的姿勢與表情，多數認為是畫家照著鏡中的自己所畫。

彼得魯斯 · 克里斯蒂 Petrus Christus

年輕男子肖像畫
Portrait of a Young Man

羅希爾 · 范德魏登 Rogier van der Weyden

仕女肖像畫
Portrait of a Lady

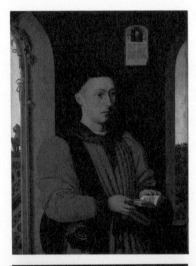

彩色 · 木板
35.5×26.3cm
約 1460 年
56 室

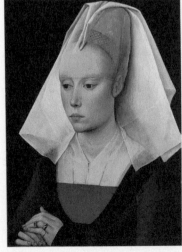

蛋彩與油彩 · 木板
36.5×27cm
約 1460 年
56 室

首先，彼得魯斯・克里斯蒂（Petrus Christus，約 1410～1475 年）筆下的肖像畫，擺脫了單色調的深色背景，畫出了室外風景，很是獨特。但他僅在兩側畫出空隙，與主角臉部銜接的部分仍留以深色背景，呈現出強調人物的效果，主角都穿著裝飾重於實用的毛皮大衣。坎平、范艾克與克里斯蒂所居住的法蘭德斯布魯日區，乃歐洲首屈一指的毛皮生產地，靠此致富的人不在少數。除此之外，男子手指上的戒指與腰上所繫的錢袋，都是為了展現他為富裕階層而做的設計。

男子後方有一幅畫，是耶穌望向正前方的臉龐。按大小與樣式來看，應是親自將文字與畫刻於羊皮紙上，再由手抄本上撕下來的。專家學者將這幅畫稱為〈聖佛妮卡的手帕〉。相傳耶穌被釘在十字架之前，曾走上各各他山，用一位名叫佛妮卡的女人遞來的手帕擦汗，而耶穌的臉就這麼完好無缺地印在上頭。佛妮卡的名字源於拉丁語 vera icon，意為「真實的形象」。[3] 而畫中男人手中捧的是祈禱書。克里斯蒂適度滿足了主角炫富的慾望，同時不失對宗教的虔誠，可說是一舉兩得。

〈仕女肖像畫〉也有一說是由羅希爾・范德魏登（Rogier van der Weyden，1400～1464 年）的弟子所繪製，女子的頭飾令人印象深刻。而頭髮全數盤起、甚至剃髮來拉高前額的髮型，當時不只法蘭德斯，可說風靡義大利全國。如法蘭德斯畫派那樣細膩嚴謹的筆觸，讓人彷彿聽見了女子衣服上發出窸窣的聲響。半透明的布、下垂的肌膚、頭飾的表現均逼真到令人咋舌。頭上的紗巾樣式、有稜有角的臉龐、頸部線條等，整體給人一種幾何學的感覺。再加上鮮明卻節制的色彩，散發出端莊有致的氛圍。

神祕的誕生
Mystic Nativity

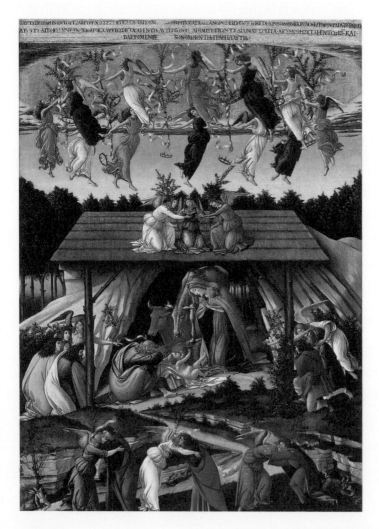

蛋彩 · 畫布
109×75cm
約 1500 年
57 室

擅長將世俗女子的美貌包裝成神話的波提且利（Sandro Botticelli，1445～1510年），傾心追隨佛羅倫斯的宗教領袖薩佛納羅拉（Savonarola），在人生與藝術上皆歷經重大變化。薩佛納羅拉將與靈性相去甚遠的書籍與畫作全數焚毀，是個激進的禁欲主義者。〈神祕的誕生〉是被視為異端的薩佛納羅拉在領主廣場遭公開處以火刑後所完成的作品，從畫中便可看出波提且利深受其傳道的影響。

這幅畫是以耶穌誕生於伯利恆的馬廄為主題。正中央可看到屈膝祈禱的瑪利亞、低頭的約瑟，以及躺在白布上的嬰兒耶穌。在以「耶穌誕生」為主題的畫作中，偶爾會看到嬰兒耶穌不自然地被白色嬰兒服裹著，或有白布圍繞著，這是為了讓人聯想到壽衣或覆蓋屍體的白布，意即耶穌背負全人類的罪而犧牲。約瑟低頭的舉動，可視為他對耶穌未來的遭遇，流露出「人類的悲傷」。約瑟的白髮強調年事已高，代表他無法以正常方式來使任何人受孕，反過來說明了瑪利亞是一名處女。

在屋頂上方的十二名天使手持著象徵勝利的月桂樹枝翩翩起舞。天使的數目大概是出自於〈啟示錄〉第 21 章所記載的十二道新的耶路撒冷之門。屋頂上頭的三位天使則令人想起聖三位一體，身上穿的白、綠、紅色衣服，分別象徵著「信任」、「願望」與「愛」。

馬廄左方可看到在天使引導之下出現的東方三博士，右邊是受天使指引而來的牧師。赤腳或穿著破鞋的他們，可能隱喻貧困卻有福之人。從馬廄延伸至畫作下方的崎嶇小徑，訴說的是信仰之路與耶穌極為險惡的一生。下方的三位天使，熱烈擁抱著身穿尋常百姓服飾的人們，代表因耶穌的誕生與犧牲而分裂的天堂與世俗化解之意。

岩間聖母
The Virgin of the Rocks

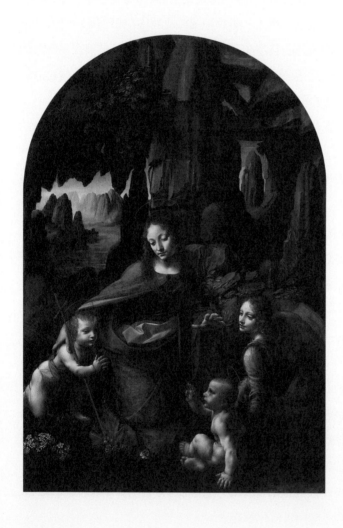

油彩 · 畫板
189.5×120cm
1495 ～ 1508 年
57 室
（截至 2017 年 5 月，此館藏移至 66 室）

達文西（Leonardo da Vinci，1452 ～ 1519 年）不僅是畫家，亦是對自然科學與人文多有涉獵的學者，同時也是致力於各種發明與發現的奇特天才。他所完成的繪畫作品不滿二十幅，收藏於倫敦國家美術館的〈岩間聖母〉，除了左側施洗約翰的十字架，以及右側有翼天使的手指以外，與羅浮宮博物館的作品幾近相同。達文西何以留下兩幅幾乎一模一樣的作品，真正原因至今未明。

　　原本這幅畫是米蘭的「無玷始胎兄弟會」在 1483 年與達文西簽約，委託其製作聖方濟各聖殿禮拜堂的祭壇畫。他們要求達文西在同年 12 月 8 日紀念瑪利亞的日子前完成，結果達文西非但沒能守時，還沒完成畫作就突然離開米蘭，甚至吃上官司。經過長期法庭攻防，最後達文西獲判必須在兩年內（1506 年）完成作品。

　　在基督教宗教畫中，施洗約翰通常以身穿駱駝毛衣或手持十字架的模樣出現，有時也會抱著羔羊。收藏於羅浮宮的作品之中，施洗約翰穿著依稀可見的毛衣，但倫敦國家美術館的施洗約翰則像是要確立自身存在般，手持十字架。嬰兒耶穌舉出兩根手指頭，代表「祝福」之意。

　　達文西在義大利南部旅行時，深受奇岩怪石感動，將其當成畫作背景。畫中出現的各種植物與水，是對植物與河川頗有研究的達文西經常描繪的。以瑪利亞頭部為頂點的三角構圖，營造整體穩定感，拉斐爾作畫時也常借用達文西的三角構圖。達文西以明暗對比法（chiaroscuro）構圖，強烈表現畫中人物的立體感，並以適當模糊輪廓的暈塗法（sfumato）技巧，使人物的臉部與身體線條更顯自然。

黃衣女子的肖像
Portrait of a Lady

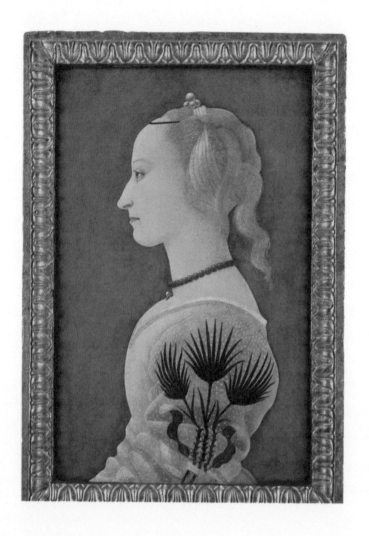

蛋彩與油彩 · 畫板
63×41cm
約 1465 年
58 室

美麗女子置身於乾淨俐落的藍色背景中，如同文藝復興初期大部分的肖像畫風格一樣，採完全側面的姿勢。因此畫中女子與觀者無法有任何私下交流。營造出的距離感令人不敢貿然侵犯，產生了「只可遠觀而不敢褻玩焉」的敬畏之心。

　　關於這幅畫的作者阿萊索・巴爾多維內蒂（Alesso Baldovinetti，1426～1499 年）的生平事蹟，後人所知不多，僅知他出生於佛羅倫斯，在當地發展，除了繪畫之外，在馬賽克鑲嵌畫方面也展現出卓越的實力，與安傑利科修士（Fra Angelico）畫風十分相近。

　　畫中女子的真實身分同樣令人一頭霧水，袖子上所畫的三個棕櫚樹葉片與羽毛等圖樣，讓人猜想可能是其家族的家徽，但無從得知究竟是哪個家族。

　　看到這幅畫時，會令人聯想到喬凡尼・貝里尼所畫的〈羅雷丹總督肖像畫〉（P.56）。兩幅畫均採用迷人的藍色背景來吸引觀者的視線。然而貝里尼畫中的主角，臉龐幾乎正面示人，而這幅畫的主角卻全然忽視觀者的視線，彷彿應古羅馬皇帝要求而製作的獎牌或硬幣，多少予人制式之感。線條分明的輪廓，使得人物並未自然融入背景，反倒像是將雜誌上美麗女子的照片貼上去一樣，這與貝里尼畫作中主角置身於窗框前，所展現的真實存在感，有著極大差距。

　　儘管如此，這幅女子肖像畫仍以「畫中的姿勢」充分發揮了魅力。貝里尼的畫作是讓觀者集中於主角的「存在本身」，引導人們對這個「人」做出評價，評斷他或她擁有何種性格、何種地位。然而比起女子的存在本身，以美麗搶眼色澤完成的美感，反而讓人萌生想收藏的念頭。這幅畫的複製品之所以會在倫敦國家美術館的紀念品店內格外受歡迎，也是基於相同原因。

維納斯與戰神
Venus and Mars

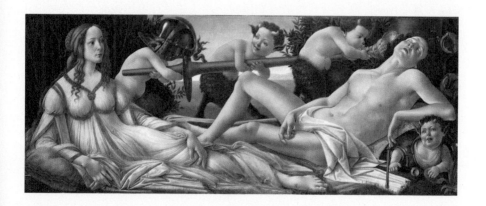

蛋彩 · 木板
69×173.5cm
約 1485 年
58 室

在薩佛納羅拉登場之前，波提且利主要是創作以神話為主、具感官美感的作品。此幅畫描繪愛神維納斯（又名阿芙蘿黛蒂）與戰神馬爾斯（又名阿瑞斯）墜入愛河的場面。在身為女性的愛情之神面前卸除武裝的男性馬爾斯，可看成是愛情戰勝武力之意。

據傳聞，畫中兩位主角的原型是波提且利贊助人、麥第奇家族貴公子朱利亞諾・德・麥第奇，以及他的地下戀人西蒙內塔・韋斯普奇。發現新大陸的亞美利哥・維斯普奇亦是韋斯普奇家族的一員，而嫁到這家族的西蒙內塔是有夫之婦。若傳聞屬實，那麼西蒙內塔即是背叛丈夫、與富三代搞婚外情的不倫女子，而朱利亞諾則是勾引有夫之婦的花花公子。

儘管如此，關於原型的推測傳聞之所以止息，是因為波提且利畫中人物的模樣和其他畫作十分相似。意即，比起透露出人物個性的寫實感，他其實是按照任誰看了都會覺得美麗的「典型美」標準來打造人物的樣貌。現代選美大賽的候選人或女神級偶像明星的身材與臉蛋都極為相似，原因就在於她們為了達到「付諸四海皆準的美感」而抹去了自己的個性。

不過從右側嗡嗡作響、妨礙馬爾斯打盹的大虎頭蜂看來，可知這幅畫與維斯普奇家族有關。大虎頭蜂的義大利語是 vespa，經常用來代表維斯普奇家族。

在打盹的馬爾斯與出神望著他的維納斯之間，有三個小羊男薩堤爾（又名潘）在嬉鬧著。波提且利並未使用模糊輪廓線條的暈塗法，而是坦率直接表現。因此此畫的人物看來就像現代純情漫畫的主角一樣。比起寫實感，確實略遜達文西一籌，但流暢的線條與柔和的人物描寫，則在裝飾性占了上風。

卡羅 · 克里韋利 Carlo Crivelli

聖米歇爾
Saint Michael

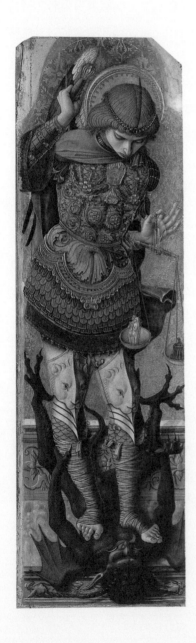

蛋彩 · 木板
90.5×26.5cm
約 1476 年
59 室

聖耶柔米
Saint Jerome

殉道者聖彼得
Saint Peter Martyr

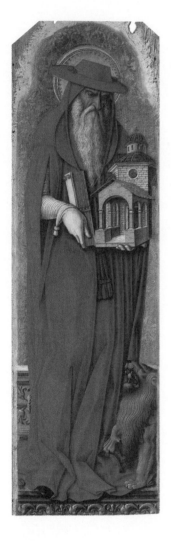

蛋彩 · 木板
91×26cm
約 1476 年
59 室

蛋彩 · 木板
90.5×26.5cm
約 1476 年
59 室

聖女露西亞
Saint Lucy

蛋彩 · 石灰
91×26.5cm
約 1476 年
59 室

生於威尼斯的卡羅‧克里韋利（Carlo Crivelli，1430～1495年）是擅於中世紀末期畫風的傑出畫家，畫風華麗，裝飾性強，線條柔和。由於人物的服飾垂落在地，並排陳列於59室的聖人們看起來更顯優雅，而這些人均與象徵自身的物品或動植物等祭物（attributes）同時出現。

〈聖米歇爾〉是輔佐神的天使，扮演擊退惡魔或審判人類罪孽的角色。因此米歇爾將測量罪惡重量的「天秤」當成祭物，他的腳下踩著惡魔。

〈聖耶柔米〉是將聖經翻譯成拉丁語的學者，為了戰勝人類的欲望，曾在曠野中過著苦行的禁欲生活。在禁欲的日子裡，某一天他曾偶然地將扎在獅子腳上的刺拔了出來，因此主要與獅子畫在一起。另一方面，因為他是教皇最親近的主教，所以有時會身穿紅衣出現，而為了強調曠野的禁欲生活，也會被畫成半裸的消瘦模樣。為了自我控制偶爾湧現的欲望，甚至會出現他拿石頭捶打自己胸口的畫面。這可從掛於55號展示間的柯西莫‧杜拉（Cosimo Tura）的〈曠野中的耶柔米〉[5]之中看到。在克里韋利的畫中，耶柔米則一身大紅主教服飾，並將自己所翻譯的聖經奉獻給教會。

〈殉道者聖彼得〉的彼得頭上插著一把刀，但他並非耶穌十二門徒中的彼得，而是12世紀道明會（Dominican Order）的會長。時任宗教裁判官的他，與無數異端分子對抗，最後被鐮刀射中頭部而死。因此他的祭物自然是刀、斧頭或鐮刀，並以頭部受傷的模樣出現。白色衣服搭配黑色披風則是道明會修道士的標準服飾。

〈聖女露西亞〉乃是四世紀初期，羅馬帝國西西里的一名貴族。為了教會，她決心一輩子守貞，但她的未婚夫對此大感不滿，於是向羅馬執政官告發此事，最終遭到刨去雙眼的嚴刑拷打與斬首的下場。因此在畫中她經常與刨去的雙眼一同出現。她的名字Lucy有「光明」之意，也與「眼」有關。這幾幅畫作皆為作品的一部分，畫作中央的聖母子像現今收藏於布達佩斯美術館。

喬凡尼 · 貝里尼 Giovanni Bellini

園中祈禱
The Agony in the Garden

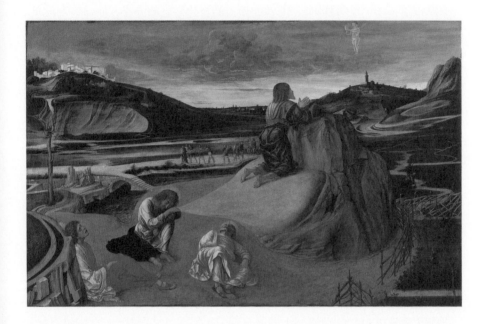

蛋彩 · 木板
81×127cm
約 1465 年
62 室

即便同樣處於文藝復興時期，都位於義大利，但水都威尼斯的藝術發展，就是與佛羅倫斯、羅馬等地不同。當然，威尼斯畫家也極為重視如照片般的寫實感，以及「雕像般完美」的理想化人像描寫。然而，如果說佛羅倫斯、羅馬的繪畫是固守「線條」的重要性，威尼斯便著重於空氣與光線，以「色彩」來呈現自然的變化。

威尼斯畫家認為，自然風景不僅是為了凸顯人物的配角。因此即便排除主要人物，光是背景就足以形成一幅完整的風景畫。之所以將風景描繪得寫實而細緻，或許是因為水都人們對光與空氣的變化極為敏感，也可能是受到法蘭德斯畫家的影響。在威尼斯畫家的眼中，大自然成了飽含光線的色彩饗宴。

喬凡尼・貝里尼（Giovanni Bellini，1426～1516年）是威尼斯畫派的創始人，他擅長用明亮耀眼的配色，打造豐富多層次的自然光線。〈園中祈禱〉是義大利藝術中第一幅描繪黎明曙光的作品，破曉時的粉色天空乃全畫精華所在。後人為了紀念其獨有的黎明曙光，甚至製作了一款名為「貝里尼」的氣泡酒。

此畫描繪耶穌與十二位門徒在結束最後的晚餐後，登上橄欖山的客西馬尼園祈禱，對於即將面臨的死亡，傾訴「人類」的苦惱。後方的使徒們因前夜的晚餐昏睡在地，而耶穌懇切地祈禱著「我父啊，倘若可行，求祢叫這杯離開我。」

為了逮捕耶穌，率領羅馬士兵的猶大正從遠處加緊腳步前來。耶穌之死是任誰都無法挽回的神之約定。耶穌流著淚水仰望蒼天，而他想逃避卻不得不接受的苦痛之杯，則如幻影般顯現。在耶穌視線所及之處，可見一位白天使捧著「苦痛之杯」。

園中祈禱
The Agony in the Garden

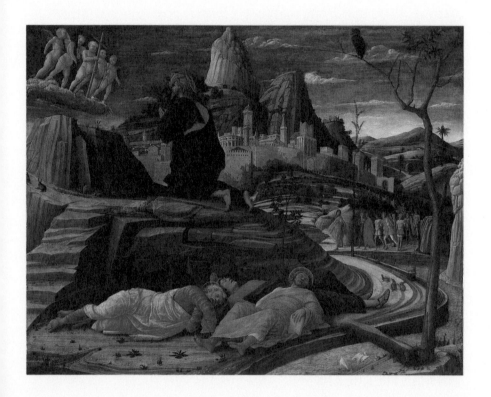

蛋彩 · 木板
63×80cm
約 1459 年
62 室

曼帖那（Andrea Mantegna，1431～1506年）是喬凡尼・貝里尼的妻舅。父親與兄長皆是畫家的貝里尼家族，將女兒嫁給了同為畫家的曼帖那。曼帖那在威尼斯與佛羅倫斯之間的都市帕多瓦，遇見了來自佛羅倫斯的雕刻家多納太羅，他以完美「線條」畫出如「雕刻」般的理想化人像，讓多納太羅眼睛為之一亮，然而成為貝里尼家的女婿之後，他也吸收了以色彩為重的威尼斯畫風，後來適當融合兩者所長進行創作。

他與喬凡尼・貝里尼創作了相同主題的作品，依完成時間相同看來，可知彼此都受到對方的影響。兩人的畫作均有荒涼粗獷的石山風景，這點顯然是曼帖那平時對石頭興趣濃厚所致。

此畫的耶穌同樣將癱倒在地的弟子們拋在後方，望著漂浮於天空的天使群，懇切祈禱著。右方凋零的樹枝上頭坐著一隻黑鳥，乃「不祥」象徵。恰成對比的是，在沉睡弟子們之間矗立著一株綠色枝枒，這與甦醒春天同樣代表「復活」之意。畫面左側石壁小路上畫著一隻不符透視法的兔子。在宗教畫內，兔子主要象徵著「渴望救贖的靈魂」。

對於即將面臨苦痛、以身為軟弱人類而非神的身分祈禱的耶穌，樣貌有如古希臘時代嬰兒肖像畫中的天使們，卻手持棍棒、柱子、十字架與長矛等絲毫沒有撫慰作用的物品。他們將耶穌即將被綁在柱子上、遭棍棒毆打，也會被釘在十字架上、長矛刺穿腰部失血過多而死的事實一一告知耶穌，而耶穌的回答則是「然而，不要照我的意思，只要照你的意思。」褪去一身黑暗的晨間藍天，灑落於耶穌與沉睡弟子身上的光線與色彩變化，可說是曼帖那承襲自貝里尼的畫風特色。

喬凡尼・貝里尼 Giovanni Bellini

羅雷丹總督肖像畫
Doge Leonardo Loredan

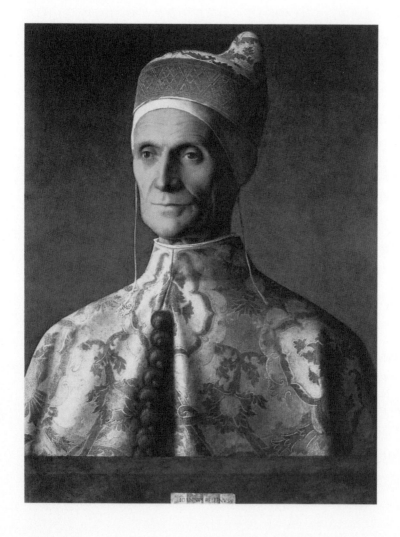

油彩・畫板
62×45cm
1501 年
62 室

曾是共和國的威尼斯，是由總督（doge）所統治的國家。總督是奉威尼斯守護者聖馬可之命，為其管理地上之事的神聖人物，備受人們尊敬，但實際上卻是權責極為受限的象徵性職務。與國政有關的實質權限，操控於共和國的十人議會手中。但即便如此，對於個人或家族而言，成為總督仍是一種榮耀。

　　肖像畫主角是從 1501 年至 1521 年、統治威尼斯長達二十年的羅雷丹（Leonardo Loredan）總督，令人訝異的是，幾乎找不到與他相關的紀錄或評論。僅能透過貝里尼的這幅畫，推測他是一位深思熟慮型的領導者，面形削瘦卻露出溫暖微笑。

　　貝里尼充分運用了承襲自法蘭德斯的油畫技巧，將羅雷丹總督身為領導者的威嚴描繪得維妙維肖。比起在佛羅倫斯，貝里尼在威尼斯畫的肖像畫並不多，即便畫了也多半為完全側面的姿態。然而貝里尼在此畫中呈現人物的正面與頭部略微側轉的姿勢，相當自然。再加上運用越往下、越淺的天空色來處理背景，營造出以往肖像畫中難以見到的清新活力與華麗感。

　　羅雷丹總督身穿以白色為底、由金銀兩色線繡成的服飾，頭戴鹿角模樣的總督帽，上衣飾以核桃狀的金色鈕釦。通常總督會在每年二月一日紀念聖馬可的那天，做此打扮，盛裝現身於「聖馬可的行列」。

　　在羅雷丹的臉龐上，受光面與背光面形成對比，凸顯出立體感。不帶情感的雙眼閃爍，反射出從左側透入的光線。從輕薄透明的顏料下方透出短鬍渣與淺紋的細膩感，真實得令人咋舌。在作品下方看起來像是窗框或框架的部分，上頭有著畫家署名的紙張，筆觸同樣細緻。

耶穌受洗圖
The Baptism of Christ

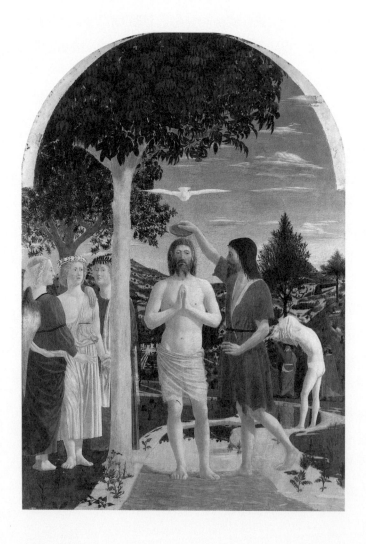

蛋彩 · 木板
167×116cm
1448～1450 年
66 室
（截至 2017 年 5 月，此館藏移至 54 室）

〈耶穌受洗圖〉乃是刻畫〈馬可福音〉第1章9～11節的作品。「那時，耶穌從加利利的拿撒勒來，在約旦河裡受了約翰的洗。他從水裡一上來，就看見天裂開了，聖靈彷彿鴿子，降在他身上。又有聲音從天上傳來：『你是我的愛子，我喜悅你。』」法蘭契斯卡（Piero Della Francesca，1416～1492年）將事件發生的約旦河鄰近景色，換成了自己的出生地與主要活動地──15世紀托斯卡納的風景。

　身穿駱駝毛衣的約翰在碗裡盛了水，淋於畫作正中央的耶穌頭上。在頭部正上方，有一隻宛如鴿子的聖靈飛了進來，樣貌與周圍的雲朵相似。耶穌的身子則有如希臘羅馬時代的大理石或石膏雕像，環繞其頭部的金色細線代替了光環，蒼白的膚色延續至身旁的樹幹，樹幹令人想到後來耶穌被綁在柱子上受鞭刑之事。然而另一方面，茂盛的樹葉也讓人聯想到賦予人類生命的「生命之樹」。在畫面左側，若無翅膀就像鄰家女孩的天使們一同參與了施洗儀式，其姿態與服飾令人聯想起古代的雕像。

　在河的另一端，身穿拜占庭帝國（即東羅馬帝國）服飾的人們正移動著腳步。畫家創作這幅作品時，正值東、西羅馬宗教的領導者為了讓分裂的東西教會化解紛爭，而召開會議。這些人的存在即反映了畫家或委託者對於教會化解一事所展現的意志。

　儘管作品內容十分單純，但構圖呈現了垂直與水平的完美調和。聖靈的鴿子與雲朵形成水平軸，耶穌、施洗約翰及天使們形成垂直軸，蜿蜒的約旦河與彎下身子的男子則扮演著曲線的角色，構圖變得柔和，河面上倒映的影子也鮮明、寫實得令人驚歎。

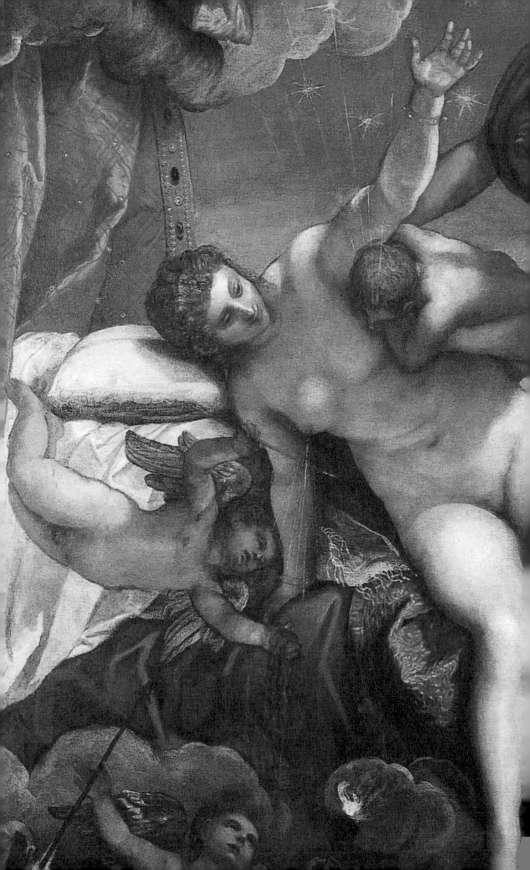

西翼 (1500 ~ 1600)

WEST
WING

帕爾米賈尼諾 Parmigianino

聖母子與聖徒們
The Madonna and Child with Saints

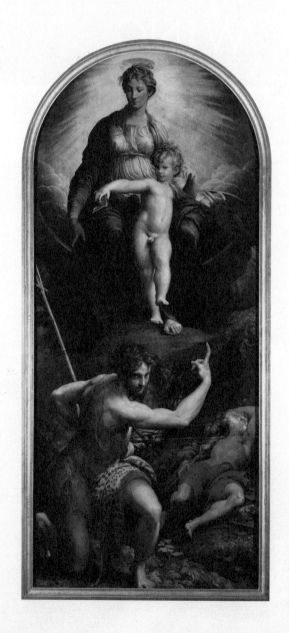

油彩・木板
343×149cm
1527 年
2 室
（截至 2017 年 5 月，此館藏未展出）

帕爾米賈尼諾（Parmigianino，1503～1540年）這個名字乃是「來自帕爾馬的小人物」之意。他自小就在故鄉帕爾馬向叔叔學習畫畫，從1524年起在羅馬待了三年左右，當時正好發生哈布斯堡王朝的查理五世（身兼神聖羅馬帝國皇帝與西班牙國王）掠奪羅馬的事件。據說神聖羅馬帝國的士兵曾闖進了帕爾米賈尼諾的工作室，但看到他因創作陷入忘我境界，反而不敢輕舉妄動，結果默默撤退。瓦薩里在記錄當代畫家生平的《藝苑名人傳》中寫道，帕爾米賈尼諾對米開朗基羅與拉斐爾的作品頗有研究，深受兩人的影響，甚至稱頌他的體內有著拉斐爾的靈魂。

在〈聖母子與聖徒們〉這幅作品中，瑪利亞的胸形若隱若現，以及耶穌古怪的表情，令人產生一種「難以捉摸」的微妙想像，毫無宗教畫的嚴肅感。特別是耶穌被拉長的人體比例，彷彿為拉斐爾的「優雅」覆上了一層「奇異感」。聖耶柔米躺在後方滿是骷髏的地板上，施洗約翰手持祭物棍子屈膝而立，似乎伸出手指向聖母子或天上世界。觀察施洗約翰的身形可知，他也受到米開朗基羅裸體畫的影響。米開朗基羅在西斯廷禮拜堂穹頂畫創作的人像姿勢與肌肉紋路，因為網羅了人類所能做到的各種姿勢，在當時常被帕爾米賈尼諾等畫家仿效。借助於灑落在細長手指到右手臂上的明亮光線，營造出彷彿要破畫而出的緊張感。即使透視法並不純熟，而呈現出奇妙的空間感，但聖耶柔米傾斜的姿勢，確實表現出三度空間的立體感。

上方為聖母子，下方為聖徒的構圖安排，可看出受到拉斐爾的影響。大抵來說，收藏於梵蒂岡的〈聖母子〉等拉斐爾的多數作品皆是將畫面區分為上下兩部分，上方描繪聖母與耶穌、下方描繪聖人，以此來劃分天堂與凡間。

小霍爾班 Hans Holbein

大使
The Ambassadors

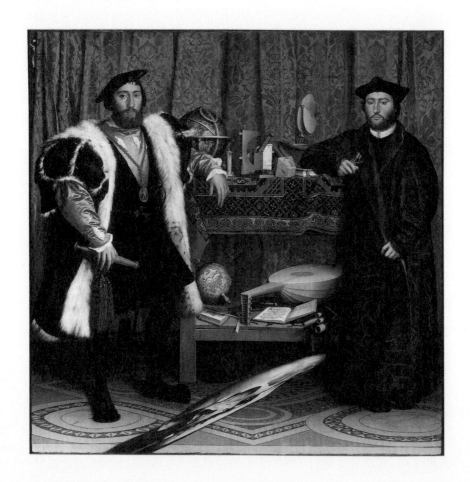

油彩・木板
207×209cm
1533 年
4 室

長久以來，教會內部對於製作神像或畫作與否，一直爭論不休。有人認為，以區區人類之手來打造肉眼無法看見、令人敬畏的存在乃大不敬，聖經上也明令禁止。儘管如此，羅馬天主教教會仍主張，對於無法理解艱深《聖經》的一般信徒而言，神像或許可以有效教育人民。然而，建造華麗大教堂，內部奉有價值連城的神像，卻造成教會財政困難，最終淪落到必須販賣贖罪券。因宗教改革，從天主教（舊教）脫離出來的新教徒（新教）發起了神像破壞運動，激烈反對製作神像。

　　小霍爾班（Hans Holbein，1497 ～ 1543 年）出生於新教區的德國奧格斯堡，曾於巴賽爾以宗教畫家的身分活動，而後因危機意識移居英國，擔任亨利八世的宮廷畫家，並於英國辭世。

　　〈大使〉描繪當時出訪英國的法國外交官與高階神職人士的全身肖像畫。畫面左側為外交官丁特維爾（Jean de Dinteville），右側則為塞爾維（Georges de Selve）法國大主教，兩人之間擱置了一個木架，高級毯子的上方放著當代最新的科學器材，包括指南針、地球儀、日晷等，下方則有帶著把手的地球儀、名為魯特琴的樂器、詩歌本等。木架上的這些物品，隱喻著兩位大使知識淵博，上知天文、下知地理。另一方面，質感同樣精緻的綠色窗簾後方，隱約可見一副十字架，這乃是一種警告，意味著即使涉獵了各種知識，也無法擺脫神的意志。地板上沒來由地畫著一個謎樣的扭曲物品，只要你移到畫面右側由上往下觀賞，就會發現那是一個變形的骷髏頭。骷髏是一種「虛空畫」（Vanitas），代表一切終將面對死亡的虛無。因此我們或許可以如此解讀：「不論人類擁有多少知識，終究難逃一死，即便是值得稱頌、令人驚喜的知識，依然無法擺脫神的旨意。」

昆丁 · 馬西斯 Quentin Massys

醜陋的公爵夫人
An Old Woman (The Ugly Duchess)

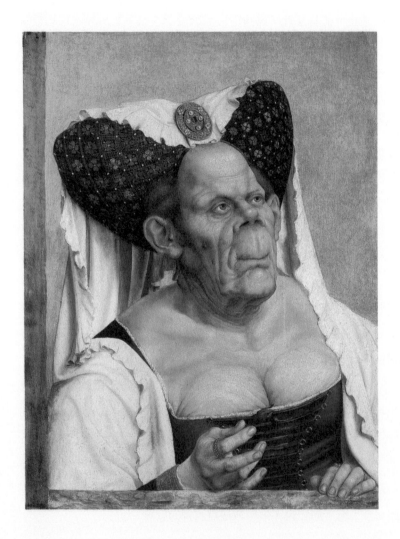

油彩 · 木板
64×46cm
1525 ～ 1530 年
5 室

若要從倫敦國家美術館展出作品中，選出最「醜」代表，肯定非這幅畫莫屬。畫中婦人不僅缺少理應在「藝術」之中見到的「美」，反倒以「醜」的化身登場，其實並非實際存在的人物。根據研究推知，昆丁・馬西斯（Quentin Massys，1466～1530年）是看著達文西筆下奇形怪狀的臉孔草圖'獲得靈感完成此畫。當然，達文西並非真的找來長成這樣的女性當模特兒，而是以「有如怪物」之人為對象自創而成。

　　馬西斯與伊拉斯謨（Erasmus）交情匪淺，他從其著作《愚人頌》(*The Praise of Folly*) 中的愚昧古怪人物獲得靈感，創作了這幅畫。伊拉斯謨出生於荷蘭，是研究希臘古典文學與聖經的人文學者。儘管他認同天主教教會需要改革，但並未否定或反對教會，因此和馬丁路德有過爭辯。《愚人頌》諷刺當時的社會風氣，並以辛辣口吻批判低俗哲學家與神學家的無謂爭論、教皇等神職人員的偽善。

　　馬西斯出生於比利時，承襲精巧細膩的法蘭德斯畫派風格。他去了義大利之後，將當地先進藝術引進法蘭德斯，扮演相當重要的角色。

　　畫中的「醜陋女人」「年事已高」，卻身穿不符年齡、袒露胸脯的義大利風格洋裝。為了硬擠出在歲月摧殘下宛如乾癟橘子皮的胸部，導致皺紋一覽無遺。雖說是人類，但她的人中部位與扁鼻反倒更像猴子。渾身歲月痕跡的老婦不願輕易向年齡低頭，頭戴德國風格的帽子凝視著某處。從服裝、帽子到布料的皺褶、黑底帽子上的紋路、胸針，乃至手上的戒指、手指頭與指甲，均承襲了法蘭德斯傳統畫風，十分精緻細膩。這位醜陋的老婦人，後來也成了1865年《愛麗絲夢遊仙境》初版插畫中「醜陋的公爵夫人」的原型。

米開朗基羅 Michelangelo Bounaroti

埋葬基督
The Entombment

米開朗基羅 Michelangelo Bounaroti

曼徹斯特聖母
The Manchester Madonna

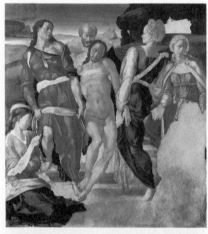

蛋彩 · 木板
159×149cm
約 1510 年
8 室
（截至 2017 年 5 月，此館藏移至 21 室）

蛋彩 · 畫板
105×77cm
約 1497 年
8 室
（截至 2017 年 5 月，此館藏移至 20 室）

倫敦國家美術館展示了兩幅米開朗基羅（Michelangelo Bounaroti，1475～1564年）未完成的作品。從文藝復興全盛期到矯飾主義時代，身兼雕刻家、畫家與建築家身分的米開朗基羅，是任誰都難以望其項背的傳奇大師。儘管沒能找出作品未完成的真正原因，但在當時，以米開朗基羅這等巨匠，不論委託者的地位多麼崇高，只要一言不合，米開朗基羅就可能心一橫棄畫走人。再加上他的委託訂單源源不絕，權貴人士若是對他頤指氣使、呼來喚去，都有可能導致作品無法完成。〈曼徹斯特聖母〉原名為〈聖母子、聖約翰與天使〉，是為了紀念19世紀第一次在曼徹斯特介紹這幅畫而得名。

〈埋葬基督〉描繪耶穌在十字架上斷氣的畫面，全身癱軟的耶穌，與之後米開朗基羅為了放置於自己墓旁所創作的〈翡冷翠聖殤（帕雷斯特林的卸下聖體）〉[8]以及〈垂死的奴隸〉[9]系列相似。穿著紅衣的使徒約翰拉著纏繞著他的布條，看起來像是尼哥底母的人攙扶著耶穌。尼哥底母是為耶穌辯護的人，在猶太人舉發耶穌時，他挺身而出，表示查無犯罪證據，因而不起訴。聽聞耶穌受難之後，他迅速趕到現場，協助入棺與埋葬等後事。

左側空白處，推測是為了畫聖母瑪利亞所留下的空間。有些學者認為，因為當時繪製聖母衣服需要的昂貴群青（ultramarine）顏料遲遲未送來，導致米開朗基羅才無法完成這幅作品。

〈曼徹斯特聖母〉是以聖母子為中心，兩側各有一對天使。幼童耶穌伸手拉扯瑪利亞正在閱讀的書，聖母右側站著身穿駱駝毛衣的幼童施洗約翰，表情乖巧凝視著畫面外。米開朗基羅希望別人稱他為雕刻家，而非畫家，他與達文西都強調雕刻在藝術上的重要性並加以鑽研，因此他畫中的大部分人物，都有著宛如雕像的形象。

朱里阿斯二世肖像畫
Portrait of Pope Julius II

油彩 ‧ 木板
108×80.7cm
1511～1512 年
8 室

文藝復興三巨頭拉斐爾、米開朗基羅、達文西之中，就屬拉斐爾·聖齊奧（Raffaello Santi，1483 ～ 1520 年）年紀最輕。他最早師承身為烏爾比諾公國宮廷畫家的父親，後來去了佩魯賈的工坊拜師學畫，並在佛羅倫斯住了約四年的時間，後來奉教皇朱里阿斯二世之命進了羅馬教皇廳。

　　完成梵諦岡宮廷的大型壁畫後，拉斐爾聲名大噪。為了應付絡繹不絕上門求畫的人，他領著眾多助手，創作出數量幾可與工坊媲美的作品，卻在 37 歲便英年早逝。根據傳聞，他是為了應付那些誘惑他的女人們，才會染上重病，由此也足以見得拉斐爾是位絕世美男子。

　　〈朱里阿斯二世肖像畫〉與收藏於烏菲茲美術館的畫作[10]，兩者幾乎一模一樣，僅背景與顏色不同，因此引發哪一幅才是原作的爭議，拖了很久才終於認定倫敦國家美術館的作品時間較早。朱里阿斯二世曾委託米開朗基羅描繪自己的容貌，但卻一再拖延製作費用。儘管米開朗基羅因此返回佛羅倫斯，但朱里阿斯二世曾以教皇的權力，再度召他完成西斯汀禮拜堂的穹頂壁畫。夢想著重建聖伯多祿大殿聖堂的教皇，不辭辛勞地將佛羅倫斯、義大利各地的傑出藝術家請來羅馬，有意使羅馬脫胎換骨，成為繼佛羅倫斯之後最出色的文化都市。重視政治更甚宗教的教皇，慘敗給侵略義大利的法軍之後，曾公開宣示在擊退法軍之前絕對不刮鬍子。在當時，神職人員是禁止蓄鬍的。曾親自率領士兵參戰的教皇，就連名字朱里阿斯二世（Julius II）都承襲自凱薩大帝（Gaius Julius Caesar）。然而拉斐爾畫中的教皇，並不像文藝復興全盛期的作品一樣，以正面或側面示人，而是歪斜著身子，彷彿在沉思般微微低著頭。雖然顯得有些衰老，但從他堅韌的眼神與纖細的手掌來看，仍可看出他性格中熱切與果斷的一面。

拉斐爾 Rafael

安西帝聖母
The Ansidei Altarpiece

拉斐爾 Rafael

聖母子和施洗者約翰
The Garvagh Madonna

油彩 · 木板
209.6×148.6cm
約 1505 年
8 室
（截至 2017 年 5 月，此館藏移至 60 室）

油彩 · 木板
38.7×32.7cm
1510 年
8 室
（截至 2017 年 5 月，此館藏移至 60 室）

〈安西帝聖母〉是佩魯賈巨富尼可羅·安西帝（Niccolo Ansidei）為了裝飾聖斐倫索堂內部的個人禮拜堂，而委託拉斐爾創作的畫作。作品以聖母子為中心，兩側是施洗約翰與聖尼可拉斯，左右對稱的構圖反映了文藝復興時代所追求的秩序與和諧之美，從拉斐爾所創作的〈被釘在十字架的基督〉[11]也能看到。身穿駱駝毛衣、手持十字架的施洗約翰與尼可羅·安西帝的兒子喬凡尼·巴蒂斯塔（Giovanni Battista）的名字相同（在義大利語中，Giovanni 與 Johann 是同一個名字）。之所以會畫聖尼可拉斯，也是因為尼可羅·安西帝這個名字。聖尼可拉斯以身為聖誕老人的原型而廣為人知，特別是幫助貧困少女擺脫賣淫命運的軼事最為出名，而他腳邊所放置的三個圓球，推測是他偷偷丟給少女們的金袋。

　　〈聖母子和施洗者約翰〉原是由阿爾多布蘭迪尼（Aldobrandini）家族所收藏，19 世紀時落到了英國加瓦（Garvagh）家族手中，因此又有〈阿爾多布蘭迪尼聖母〉（*Aldobrandini Madonna*）與〈加瓦聖母〉（*Garvagh Madonna*）等別名。在這幅畫之中，左右兩側的窗戶彷彿印花紋飾般，形成嚴謹的對比。若仔細看窗外風景，可以看到拉斐爾適當運用了達文西「遠處模糊，近處鮮明」的空氣透視法。拉斐爾也像達文西一樣，將人物的眼神、鼻樑、嘴角等以模糊的輪廓線條做處理，突顯出真實感。不僅如此，以聖母的額頭為頂點的三角構圖，也跟達文西的〈岩間聖母〉（P.42）一樣，為作品帶來了安定感。嬰兒耶穌手拿著一朵康乃馨，在身穿駱駝毛衣、手持十字架的施洗者約翰面前展示。紅色康乃馨令人聯想到「鮮血」，象徵著耶穌「受難」。根據傳聞，看著在十字架上受刑的耶穌，瑪利亞落下的眼淚一碰到地面，便綻放出康乃馨。

維納斯與邱比特的寓言
An Allegory with Venus and Cupid

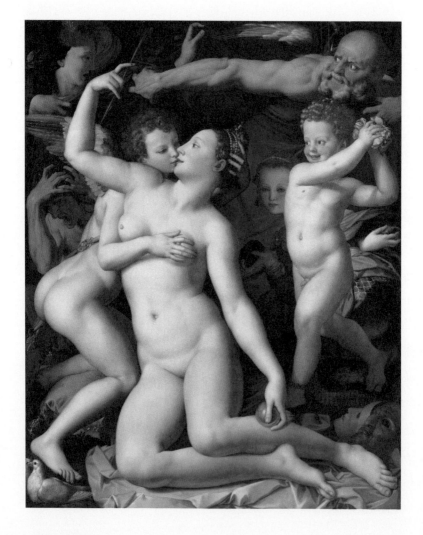

油彩 ‧ 木板
147×117cm
1540～1545 年
8室

文藝復興後期的藝術，亦即矯飾主義的時代，於拉斐爾過世後的 1520 年揭開序幕，而達文西則於 1519 年過世。除了兩位文藝復興全盛期的巨匠過世之外，查理五世帶領西班牙軍隊大肆掠奪羅馬（1527 年）、馬丁路德的宗教改革（1571 年）等大事接二連三發生，原先文藝復興所追求藝術上的安定、秩序與和諧也隨之衰退，轉變為色彩奇特與形狀扭曲的不穩定的藝術。

布龍齊諾（Agnolo Bronzino，1503 ～ 1572 年）是蓬托莫（Jacopo da Pontormo，1494 ～ 1557 年）的弟子，他的畫風呈現人工感很重的形體，拉長的扭曲人體為其最大特徵。以這幅畫來說，不管是透視法或有層次的空間感都徹底消失，在雜亂無章而散漫的氣氛之下，首先映入眼簾的是如橡皮般被拉長的人體。維納斯與邱比特（又名愛洛斯）為母子，卻瀰漫著情慾氛圍，引發不倫想像，整幅畫充滿寓言式比喻。

邱比特膝蓋抵著的紅色枕頭，以及維納斯坐著的床單，意味著性的歡愉。右側的孩子彷彿要點燃愛火般，作勢丟出一把玫瑰。即便被玫瑰刺傷也絲毫不感疼痛的這個孩子，象徵著「愚昧」。位於孩子後方、表情陰沉的少女，身體兩側雖能看到左右手，但往下看便可發現少女的下半身有著蛇的尾巴與獅子的腳，意味著「欺騙」，右下角則還可看到象徵偽善的假面面具。

邱比特背後的老婦，雙手緊擰著頭，神情痛苦不堪，這意味著伴隨愛情而來的附屬品「忌妒」。手持玫瑰的孩子背後，將沙漏放在肩膀上的「時間之神」正在掀起帷幕，因為不論愛情或歡愉，終究得屈服於時間。就在他掀開帷幕的同時，位於左上角的「真實」現身了。因此，我們可以這樣解讀這幅畫：愛情的喜悅因愚昧而逐漸加深，充滿了忌妒與欺騙，但隨著時間的流逝，一切都會走向真實。據說這幅畫是接受科西莫・麥地奇一世的委託所繪製，後來送給了法國國王法蘭索瓦一世。

銀河的起源
Origin of the Milky Way

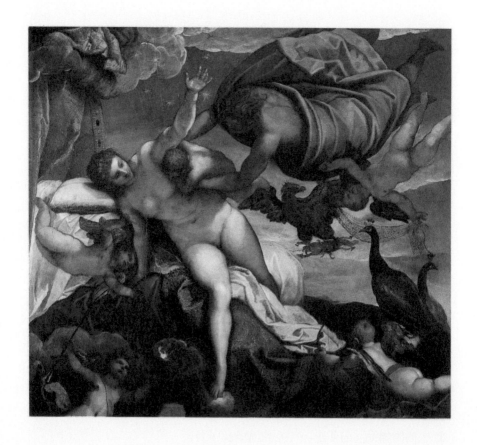

油彩 ‧ 畫布
145×168cm
約 1575 年
9 室
（截至 2017 年 5 月，此館藏移至 6 室）

雅各布‧羅布斯蒂（Jacopo Robusti）的本名為丁托列托（Tintoretto，1518～1594 年），意思是「染匠之子」。身為矯飾主義大師的丁托列托，完全擺脫文藝復興追求安定與秩序的典型構圖，獲選為引領 16 世紀威尼斯藝術的巨匠之一，與提香、保羅‧委羅內塞等人齊名。他的作品呈現極端的明暗對比，時而混濁，時而採用近乎單色調的色彩，給予觀者一種奇特的心理壓迫感。

　　〈銀河的起源〉描繪著鮮少入畫的一則希臘神話：宙斯拋下妻子赫拉，與人類女子結合，生下了赫拉克勒斯。他期望孩子長大後成為不死英雄，於是趁赫拉熟睡之際，偷偷餵孩子喝她的乳汁。結果自睡夢中醒來的赫拉推開了孩子，但因力道太強，就在孩子移開嘴巴的同時，乳汁撒落一地，最後變成了銀河。生動的姿勢、鮮明的色調、雜亂而複雜的構圖，徹底展現了丁托列托的畫風。

　　畫作右側的孔雀，與赫拉的心腹、擁有 100 隻眼睛的巨人阿爾戈斯有關。赫拉吩咐他去監視宙斯的不忠行為，但他卻怠慢職守，沉醉於宙斯派去的荷米斯的美妙笛聲，而閉上了 100 隻眼睛。赫拉為此除去了阿爾戈斯的眼睛，用來點綴孔雀的羽毛，因此畫家都將孔雀當成赫拉的祭物。在畫作的中央，象徵宙斯的老鷹抓著一把弓箭翱翔天際。畫面下方原本畫著盛開的百合花與大地女神，卻被裁切掉了，而這件事是因為當時看過原作的某人臨摹該作品才廣為傳開。

在亞歷山大前的大流士家族
The Family of Darius before Alexander

油彩 · 畫布
236×475cm
1565～1570 年
9 室

出生於威尼斯的鄰近都市維洛那（Verona），名為「委羅內塞」（Veronese）的保羅・委羅內塞（Paolo Veronese，1528～1588年），是16世紀後期威尼斯畫派的代表人物，主要活躍於威尼斯。他通常會在大型畫布上繪製穿著極為華麗的帥氣「美男子」及「金髮美女」群像，搭配色彩明亮、優雅氣派的古代建築物，顯得十分相襯，因此他的作品常用來裝飾接待室的大型壁面。

作品描繪亞歷山大大帝與好友赫費斯提翁（Hephaistion）攜手打敗波斯之後，一同接見大流士王族女性的畫面。在亞歷山大大帝建設馬其頓帝國的同時，仍以寬宏大量對待戰敗方，因此這幅畫蘊含了對於亞歷山大的綏靖政策（appeasement policy）的尊敬之意。

儘管不知真偽，但據說這幅畫原先是用來裝飾比薩尼家族的宅邸，該家族曾提供委羅內塞許多協助。前景是跪在亞歷山大與赫費斯提翁面前行禮的大流士王族女性，運用鮮明的線條與色彩，後景則以希臘與羅馬建築物為範本，以模糊筆觸畫出16世紀確立威尼斯建築古典主義的人物——安德烈亞・帕拉弟奧（Andrea Palladio，1508～1580年）或雅各布・桑索維諾（Jacopo Sansovino，1486～1570年）風格的建築。有一說是登場人物的原型為比薩尼家族，因為委羅內塞的宗教畫等諸多畫作中的人物，多以當代人物為原型。

當你看到畫面右側站著的兩位男子時，可能會認為站在前方、身穿紅衣的男子為亞歷山大，但實際上站在後方、披著鎧甲之人才是。根據傳說，亞歷山大目睹不識自己，反倒向赫費斯提翁行禮的大流士家族女眷之後，依然仁慈寬恕了她們，並說道：「不是妳們的錯，原因出於我身上」，據此提高好友地位，展現泱泱風度。為了避免參觀的人與大流士家犯下相同的錯誤，委羅內塞特別在亞歷山大的身旁設置了代表勝利、有著月桂樹圖樣的盾牌。

提香 Titian

凡德拉明家族
The Vendramin Family

提香 Titian

慎重的寓言
An Allegory of Prudence

油彩 · 畫布
206×289cm
1540～1545 年
9 室
（截至 2017 年 5 月，
此館藏移至 6 室）

油彩 · 畫布
76×69cm
約 1565 年
10 室
（截至 2017 年 5 月，此館藏移至 6 室）

若說法蘭德斯畫派將油畫發揚光大，那威尼斯畫派就促進了畫布的發展。特別是提香（Titian 原名 Tiziano Vecellio，又譯「提齊安諾」，1490～1576 年）揚棄一般利用油彩、蛋彩在木板上作畫的方法，將用於船帆的帆布（canvas）固定於木架上，並在上頭創作。

　　身為威尼斯畫派代表人物，提香除了創作以神話或宗教為主題的歷史畫之外，在個人與團體肖像畫方面也顯露卓越才華。歐洲各國權貴人士委託提香的畫作數量，足以媲美米開朗基羅。當時甚至流傳這種說法，「擁有其肖像畫之人，沒有一個是小人物」，由此便足以見得委託者的水準。

　　〈凡德拉明家族〉顧名思義即是凡德拉明家族的肖像畫。放置於祭壇上的十字架，乃是此家族的祖先在 14 世紀獲頒貴族勛銜時，獲贈的禮物。後來此十字架在隊伍行進途中掉入了運河，卻奇蹟似地未沉入水底，而由畫中身穿紅衣的主角安德烈‧凡德拉明給打撈上來。因此，此十字架像不再只是家族榮耀的象徵，更成了威尼斯人引以為傲的「聖遺物」之一。站在畫面正中央、蓄白鬚的黑衣老人是安德烈的兄長，而一身紅衣的安德烈正在向聖遺物行禮。他的背後則是蓄著濃密鬍子的長男，剩下六個兒子則三個、三個安排於畫作左右。人物的鬍鬚與衣服質感極為逼真，彷彿能感受到其觸感。大人們認真的神情，和孩子們一派無聊或分心的模樣形成對比，看起來更顯自然生動。

　　〈慎重的寓言〉象徵在時光的流逝下，從青年邁向中年、老年的過程。提香將自己的模樣畫成左邊的老年期，將兒子奧拉齊奧畫成中年期，姪子馬可則畫成青年模樣，隱喻人生三個階段分別具有狗、獅子、狼的氣質。亦即，年輕時如忠狗般順從，隨著年紀漸長，變得像獅子般勇猛，年老時則應跟狼一樣深思熟慮。若細看人物後方的黑色背景，可看到上頭刻有「EX PRAETERITO PRAESENS PRUDENTER AGIT, NI FUTURUM ACTIONE DETURPET」等字，可解釋為「借鏡於過去，慎於活在現在，避免毀了未來」之意。

喬基姆 · 比克勒爾 Joachim Beuckelaer

空氣
Air

油彩 · 畫布
158×216cm
1570 年
11 室

喬基姆 · 比克勒爾 Joachim Beuckelaer

土地
Earth

油彩 · 畫布
158×215cm
1569 年
11 室

喬基姆 · 比克勒爾 Joachim Beuckelaer

水
Water

喬基姆 · 比克勒爾 Joachim Beuckelaer

火
Fire

油彩 · 畫布
158×215cm
1569 年
11 室

油彩 · 畫布
158×215cm
1570 年
11 室

喬基姆・比克勒爾（Joachim Beuckelaer，1533～1575年）生於比利時安特衛普，曾在彼得・阿爾岑（Pieter Aertsen）的工坊學習繪畫。掛滿展示間的四幅畫，是比克勒爾以古代哲學家所說的世界四大組成元素——空氣、水、土、火為主題，而完成的風俗畫。荷蘭、法蘭德斯地區的畫家們熱愛創作風俗畫，亦即忠實描繪市井小民日常生活的畫作。比克勒爾用來呈現市井小民生活的背景，即是安特衛普的市場，特徵為由數個消失點交織的複雜透視法，以及雜亂無章的滿版畫面。他悄悄在安特衛普的市場風景中穿插聖經的故事，「物質生活的豐饒」與「基督教的價值」恰成對照。

〈空氣〉以令人聯想到空氣（即天空）的家禽類作為象徵，有些已奄奄一息，有些尚未遭到宰殺，依舊生龍活虎。位於畫面中央的遠景，刻畫著聖經〈浪子回頭〉的故事，可見男子放蕩地將身子倚靠在風塵女人的懷抱裡。

〈大地〉畫的自然是從「土地」生長出來的所有蔬果。在畫面左側的橋上，可看到聖家族（即耶穌一家人）的身影。由於希律王下令殺害未滿兩歲的嬰兒，於是他們便逃往埃及。

〈水〉描繪了把活在「水」裡的活魚裝好販賣的景象。在中央的拱門下方，可以看到復活後的耶穌在遇見第三位弟子時，行使奇蹟，讓他的空網內裝滿肉類的畫面。

〈火〉則描繪了將抓來的動物宰殺處理為肉類，並放於廚房內的「火」上料理。左側的門後方可以看到頭上顯現光環的耶穌與兩位女人在一起的畫面。名叫馬大與瑪利亞的姊妹曾接待過耶穌，姊姊馬大忙著準備食物，身為妹妹的瑪利亞則坐在耶穌近處，聽他的道（P.132）。就在姊姊斥責瑪利亞時，耶穌反倒說瑪利亞的行為才是自己所期望的。也就是說，耶穌並不是為了接受招待而來到世上，而是為了聆聽自己的言語、理解並跟隨其意志的人而來。馬大與瑪利亞的故事也經常出現於廚房的畫面裡。

藍色袖子的男人
Portrait of Gerolamo (?) Barbarigo

油彩 · 畫布
81×66cm
約 1510 年
12 室
（截至 2017 年 5 月，此館藏移至 2 室）

提香 Titian

女人肖像
Portrait of a Lady

油彩 · 畫布
119.4×96.5cm
1510 ～ 1512 年
9 室
（截至 2017 年 5 月，此館藏移至 2 室）

酒神和亞里亞得妮
Bacchus and Ariadne

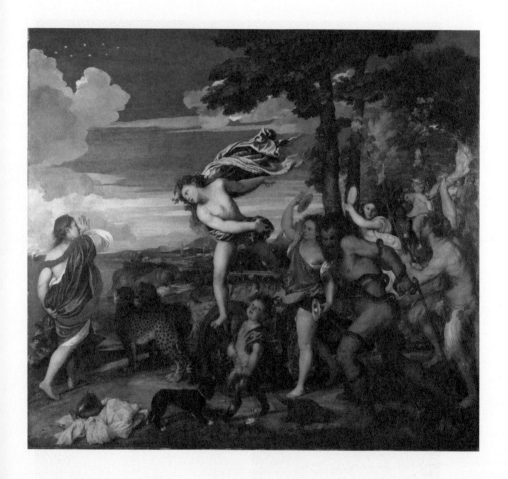

油彩 · 畫布
176.5×191cm
1520 ～ 1522 年
12 室
（截至 2017 年 5 月，此館藏移至 2 室）

〈藍色袖子的男人〉幾乎沒有相關文獻紀錄，至今仍不曉得畫中人物是誰。儘管有人說主角是 16 世紀巴巴里戈（Barbarigo）家族的詩人阿里奧斯托（Ariosto），但也有人推測是畫家的自畫像。男子完全側身坐在黑暗之中、頭部轉向正前方的姿勢，在當時是前所未有的創舉，而男人身上藍色衣服的質感，精巧得令人咋舌。

身為威尼斯畫派的畫家，提香十分善於處理光線。但他之所以能如實展現衣服觸感，並不是靠描繪布料紋路的細節，而是縝密地觀察光線接觸到藍色布料後，所產生的色彩變化，再將之化為畫作。男子將手臂擱在欄杆上，讓人感覺到他與我們身處同一個空間，而非畫中人物。提香在〈女人肖像〉也使用了相同手法，但除了僅知主角是斯洛伐克女子之外，身分同樣不明。

〈酒神和亞里亞得妮〉給人一種栩栩如生之感，彷彿主角們將從風景畫中飛奔出來。在畫面相對空曠的左側，主角巴庫斯與亞里亞得妮凝視彼此的畫面，顯得詩情畫意。

傳說中，忒修斯進入無人能逃離的克里島迷宮後，成為擊退牛頭怪物的英雄。在他進入迷宮時，亞里亞得妮為他綁上線，避免他迷路。但忒修斯卻背叛了亞里亞得妮，將她拋棄在奈克索斯島上便兀自離去。偶然經過島嶼的酒神巴庫斯（又名戴歐尼修斯）在遇見陷入險境的她之後一見鍾情，並向她求婚。為了慶祝結婚，巴庫斯將女神們送來的王冠擺上天空高處，紀念兩人的愛情，而這個星座即是北冕座。在畫面左上角藍得耀眼的天空中，即可看到那星座。畫面右側的則是追隨巴庫斯的羊男薩堤爾（又名潘）與眾神。這幅作品的主人，是為了裝飾位於費拉拉的埃斯特家族成員、阿方索二世公爵的宅邸，因而委託提香繪製。

老彼得 · 布勒哲爾 Pieter Bruegal

三賢王的膜拜
The Adoration of the Kings

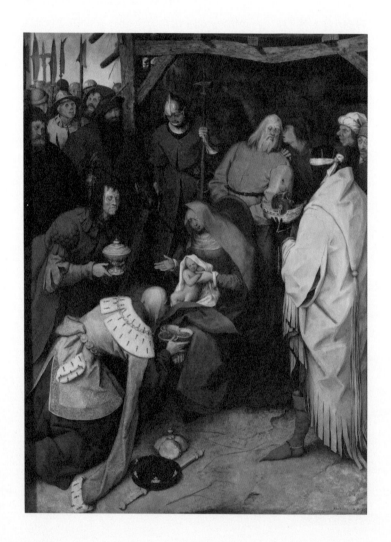

油彩 · 木板
111×84cm
1564 年
14 室
（截至 2017 年 5 月，此館藏未展出）

主要活躍於比利時安特衛普與布魯塞爾的老彼得・布勒哲爾（Pieter Bruegal，1525～1569年），即便從義大利留學歸國，在藝術上也沒有受到太大的影響，堪稱是畫風獨樹一格的畫家。

儘管他善於描繪庶民生活的風俗畫，但在以宗教或神話為主題的歷史畫領域，一樣才華洋溢。布勒哲爾並不追求宛如照片的寫實感，卻也不像矯飾主義的畫家一樣過分扭曲原貌。有著明確線條及鮮明色彩的畫中人物，如同現代漫畫的主角，被極度單純化，或者正好相反，畫得格外細膩。

雖然掛在同一展間，但〈三賢王的膜拜〉卻毫無哥薩（Jan Gossaert）畫作[12]中那種極致「華麗感」。兩位國王牙齒脫落、頭髮稀疏，服飾樸素而莊重。嬰兒耶穌則躺在瑪利亞的膝上，彷彿預知了未來的苦痛，身體扭曲著。

在畫面最右側一角可看到戴著眼鏡的男子，眼鏡通常含有「眼睛遭蒙蔽」的隱喻，不只是肉體上的眼睛，也包括信仰之眼，也就是靈性之眼變得晦暗不清。這是在諷刺這些人，即便見證如此神聖的一幕，仍如盲人般無法看到更深層的意涵。畫面左側站滿了持著長矛的士兵，他們的外貌，與一向魄力十足、身強體壯的「武士」形象相去甚遠，多少增添了戲劇效果。但卻無法確知，這些士兵究竟是隨同三賢王而來，抑或是奉希律王之命而突然到訪。

《聖經》上提及，耶穌出生之後，聽到「新王誕生於世」傳聞的希律王，因擔憂自己的安危，因而爆發下令處決所有孩子的「嬰兒屠殺事件」。雖然此一殘酷事件是在三賢王結束膜拜後才發生，但學者們大多認為這些人應是希律王的士兵，不禁令人聯想到一向具有「社會參與意識」的布勒哲爾在世時，此地區由西班牙軍管轄，他們以宗教判決之名義殺害無數人民，與反抗徵收重稅的人也多有衝突，因此布勒哲爾所畫的士兵，立即讓人想到當時冷酷無情的西班牙軍隊。

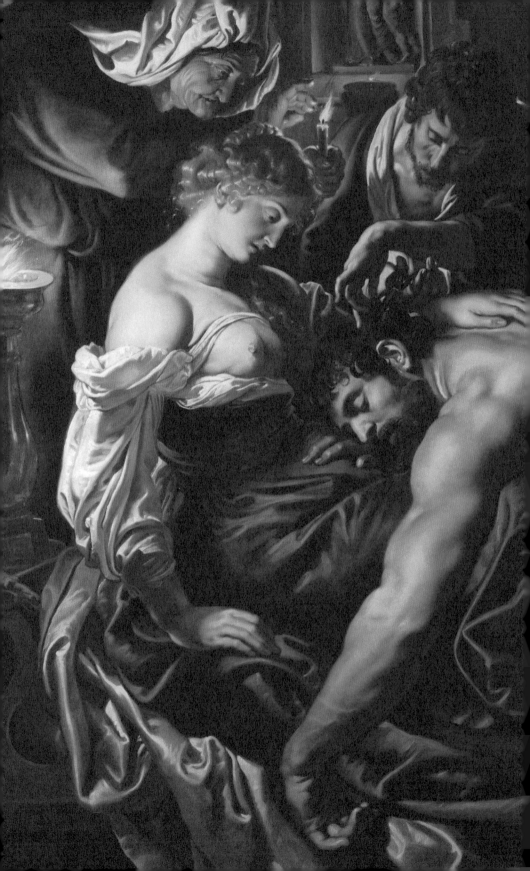

北翼 (1600 ~ 1700)

NORTH WING

狄多建設迦太基
Dido building Carthage

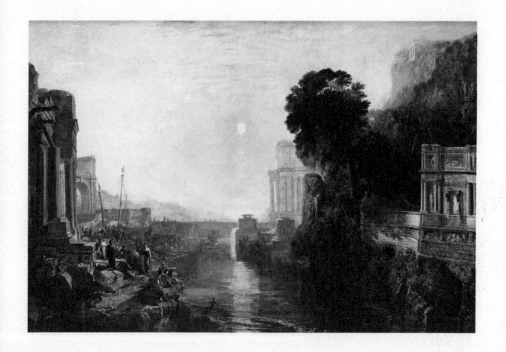

油彩 · 畫布
156×230cm
1815 年
15 室

威廉 · 透納 John Mallord William Turner

雲霧褪去，太陽浮現
Sun Rising through Vapour

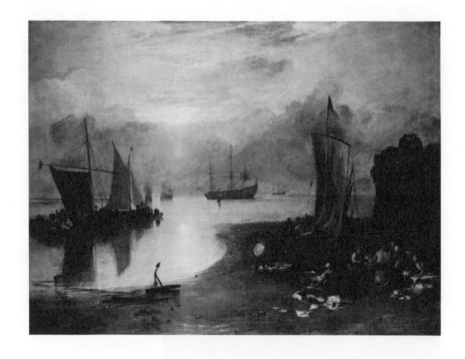

油彩 · 畫布
134×179.5cm
約 1807 年
15 室

克勞德・洛蘭 Claude Lorrain

艾薩克和瑞貝卡的婚禮
The Mill

克勞德・洛蘭 Claude Lorrain

示巴女王上船
Seaport with the Embarkation of the Queen of Sheba

油彩・畫布
149×197cm
約 1648 年
15 室

油彩・畫布
148×194cm
1648 年
15 室

威廉‧透納（John Mallord William Turner，1775 ～ 1851 年）可說是英國 19 世紀最出色的風景畫家。直到現在，英國人仍非常熱愛透納的作品，甚至英國當代藝術領域最重要的獎項，就稱為「透納獎」（Turner Prize）。如今泰特不列顛美術館內亦單獨設有透納的展示間，收藏並展示涵蓋他整個藝術生涯、為數眾多的經典作品。

　　透納的風景畫具有強烈的浪漫傾向，以唯美的光線描繪空氣的手法，令人不禁讚歎。到了生涯後半期，他的作品不再只是單純將大自然原封不動搬進畫作，而是走向了充滿光線與色彩的抽象派。對於擅長呈現光線在物體上造成豐富色彩效果的法國印象派畫家，帶來極大影響。

　　他有許多作品都是 17 世紀時在法國完成的，但活躍於義大利的克勞德‧洛蘭（Claude Lorrain，1600 ～ 1682 年）對他影響甚鉅。透納的夢想是成為凌駕洛蘭的風景畫家。他將自己的作品〈狄多建設迦太基〉與〈雲霧褪去，太陽浮現〉捐贈給國家美術館的同時，提出的要求是必須掛在洛蘭的兩幅作品〈艾薩克和瑞貝卡的婚禮〉與〈示巴女王上船〉之間。除了向巨匠致敬，亦有「我的水準足以與洛蘭並駕齊驅」的較勁意味。

　　這兩幅畫作乃是布永（Bouillon）一位公爵特別委託洛蘭繪製的，為了紀念他在舞會上邂逅同為貴族的妻子、進而結婚的佳話。洛蘭在〈艾薩克和瑞貝卡的婚禮〉描繪出歡愉跳舞的的情境，並以《聖經》的「結婚典禮」來隱喻公爵夫婦結為連理。〈示巴女王上船〉則展現了公爵對於貴族出身、有如示巴女王般聰慧美麗的夫人，無比自豪的心情。

　　透納這兩幅作品的構圖極為相似。〈狄多建設迦太基〉除了將詩人維吉爾在《埃涅阿斯紀》提到的狄多建設迦太基描繪出來，也呈現了漁夫捕魚的情景。不過，這些畫作與洛蘭的作品相同，風景極為優美迷人，反而掩去了主題。水、空氣、古典建築和諧共處的畫中風景，因光線與色彩的相互呼應，賦予了一種浪漫情懷。

麥德特・霍伯瑪 Meyndert Hobbema

米德哈尼斯村道
The Avenue at Middelharnis

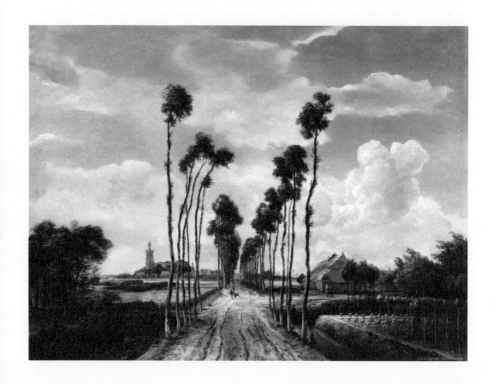

油彩・畫布
103.5×141cm
1689 年
21 室
(截至 2017 年 5 月,此館藏移至 Gallery C)

15 世紀左右，從現今荷蘭、比利時乃至法國東部相連的勃根地地區，皆由西班牙統治。無法忍受西班牙暴政的勃根地人民起而反抗，爆發了獨立戰爭。與現今荷蘭南部和比利時相連的十個省，在 1579 年向西班牙投降。荷蘭的七個低地省則在歷經八十多年戰爭後，於 1648 年獨立。

　西班牙是傳統的天主教國家，在他們統治過的荷蘭南部與比利時仍維持舊教政權之際，延續獨立戰爭的北部則以新教徒為中心，團結一致。新教徒認為製作華麗神像裝飾教會毫無價值，因而發起神像破壞運動（iconoclasm）。再也無法仰賴教會、倚靠大型宗教畫過活的北部畫家們，於是擺脫宗教畫的單一色彩，轉而創作風俗畫、靜物畫、風景畫等。

　荷蘭的富人也不再像過去一樣，願意砸大筆金錢裝飾宅邸。因此 17 世紀時，不再受到教會或貴族贊助的荷蘭畫家們，無法「先接單後製作」，只能採取「先製作後販賣」的方法，先在自家畫室完成作品後，親自拿到市場透過畫商來販售。為了在畫家供過於求的情況下生存下來，他們開始專注於發展特定領域，走向專業化，其中麥德特・霍伯瑪（Meyndert Hobbema，1638 ～ 1709 年）就是以風景畫為主。

　〈米德哈尼斯村道〉運用了自然的透視法，從近到遠，描繪出高樹林立的鄉村道路。許多藝術類教科書都以此幅作品作為說明「透視法」的參考範本。占據大部分畫面、視野開闊的天空，與高聳直立的樹木形成巧妙對比，透出一股清新的田園風情。

　生於阿姆斯特丹的霍伯瑪，師承以風景畫聞名的羅伊斯達爾（Jacob van Ruisdael，約 1628 ～ 1682 年）。當時，荷蘭畫家為了維持生計，幾乎都身兼多職。由於羅伊斯達爾的妻子是阿姆斯特丹市長的廚師，因此他也身兼葡萄酒鑑定師。在倫敦國家美術館的 16 室、21 室與 22 室裡，大多會展示羅伊斯達爾、楊・范・果衍（Jan van Goyen）、阿爾伯特・庫普（Aelbert Cuyp）等荷蘭畫家的風景畫[13]。

萬里花瓶裡的花
A Still Life of Flowers in a Wan-Li Vase

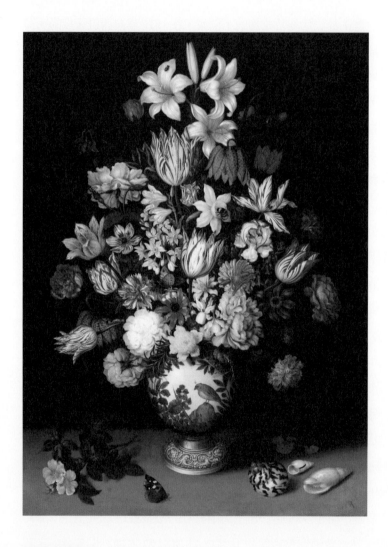

油彩 · 銅版
68.6×50.7cm
1609～1610 年
17a 室

少了教會的大型宗教畫委託之後，新教國家的畫家擺脫了先下單後製作的方式，必須將販賣作品的對象從富有商人拓展到市井小民。畫作的尺寸也逐漸變小，不僅減少製作成本，也易於攜帶外出販賣，所以小型靜物畫市場隨之活絡起來。以畫家精巧的筆觸，將周遭經常看到的事物描繪得栩栩如生，為善於捕捉真實感的荷蘭人帶來喜悅。

安布羅（Ambrosius Bosschaert，1573～1621年）是專業靜物畫家，尤其擅長描繪花朵。這幅靜物畫很特別，使用油彩在銅版上作畫，在一片漆黑中，生氣蓬勃的花朵更顯光彩奪目。瓷器內的鬱金香、百合等花朵，與貝殼、蝴蝶，甚至蒼蠅，同時出現於同一個畫面，十分精緻而逼真，但是這些花種不可能同時盛開，因此可知是一個「想像」出來的組合。荷蘭畫家的靜物畫也具有象徵意義，廣義來看，遲早會凋謝、壽命終須盡的花朵，即意味著人生的虛無（vanitas）。

提到荷蘭，不免會聯想到鬱金香。此款16世紀末從東方進口的美麗花種，擄獲了荷蘭人的心，隨即引發了一陣近乎瘋狂的熱潮，甚至成為投機標的物。當時最昂貴的鬱金香球根，成交價可能逼近荷蘭技術人員十倍年收入。1637年，荷蘭因鬱金香陷入了泡沫經濟，甚至動搖國本。安布羅繪製這幅畫的時候，想必正是荷蘭人對鬱金香的喜愛到達如日中天之際。畫作比真正的鬱金香價廉，讓荷蘭人至少還能透過它來感受擁有昂貴花朵的喜悅。

黎胥留肖像畫
Cardinal de Richelieu

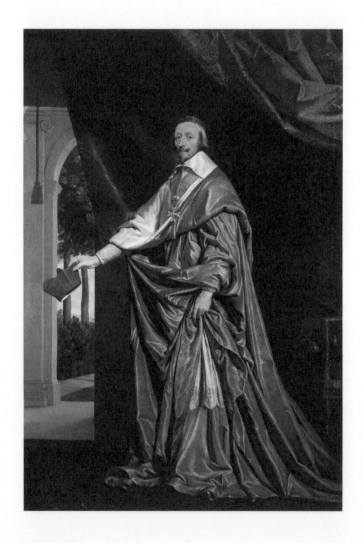

油彩‧畫布
260×178cm
約 1637 年
18 室
(截至 2017 年 5 月,此館藏移至 29 室)

菲利普・德・尚帕涅（Philippe de Champaign，1602～1674年）於法蘭德斯地區的布魯塞爾出生。當時法國是由太后瑪麗・德・麥地奇（Marie de Medici，1573～1642年）代替年幼的國王路易十三執政，而尚帕涅到了巴黎之後，便成為其專屬畫家。但即便尚帕涅曾有一段時間為太后工作，但最後，他畫中最常出現的主角黎胥留樞機，卻隸屬於與太后反目成仇的路易十三陣線。後來他奉登基為王的路易十四之命，成為法國皇家繪畫暨雕刻學院的創始元老，致力培育後進。

尚帕涅一共為黎胥留畫了七幅全身肖像畫，〈黎胥留肖像畫〉正是其中一幅。黎胥留樞機長期受到路易十三的庇護，乃至登上首相大位，成為行使最高權力的人。畫中的黎胥留身穿樞機的紅色服飾。大部分的樞機肖像畫都是採取坐姿，但尚帕涅為了將世俗的權威極大化，因而選擇挺直站立。也因為這是一幅大型肖像畫，即便鑑賞者站著欣賞，黎胥留的視線仍然高於鑑賞者，可以充分感受到他壓倒性的權威。他身上的藍色緞帶勳章是聖靈勳章，源於亨利三世，乃法國國王賜給效忠國家的貴族或神職人員的最高榮譽。黎胥留人在巴黎近郊呂埃（Rueil，現名為 Rueil-Malmaison 呂埃馬勒邁松）的自家別墅，透過畫中的窗戶，可一窺該地的綺麗風光。

美術館內還掛著黎胥留過世那年完成的〈樞機主教黎胥留的三面肖像〉[14]，從左右兩側與正面描繪其臉孔，據說是為了委託羅馬雕刻家莫奇（Francesco Mochi）製作他的半身像而繪製的。

路易十四成立的法國皇家繪畫暨雕刻學院，是促進法國藝術發展的機構。學院積極接納路易十四崇尚的古希臘羅馬古典主義風格，兼具寫實性與理想化的畫風、故事充滿教訓又能成為後世表率的歷史畫，可稱得上是第一，卻也因過度教條化、壓抑了個人能力與個性，飽受畫風千篇一律的批判。

圍繞餐桌的四人
Four Figures at a Table

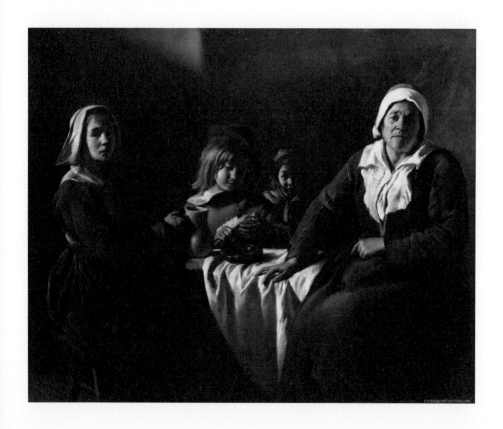

油彩 · 畫布
46×55cm
約 1630 年
18 室
（截至 2017 年 5 月，此館藏移至 28 室）

出生於法國鄉村萊昂，後來在巴黎延續畫家生涯的安東尼・勒南（Antoine Le Nain，約 1588～1648 年）、路易・勒南（Louis Le Nain，約 1593～1648 年）、馬修・勒南（Mathieu Nain，1607～1677 年）三兄弟在作品上留下的署名是勒南兄弟（The Le Nain Brothers），而非個人姓名。三人在大型畫布上創作包含神話與各種寓言的古典主題作品，在 1648 年獲得法國皇家繪畫暨雕刻學院會員的榮譽。儘管安東尼與路易在加入學院的那一年便離開了人世，但馬修卻成了路易十四寵愛二十多年的畫家。

然而，如今我們之所以記得勒南兄弟，並不是因為他們的古典大型歷史畫，而是他們筆下的貧困市井小民，特別是以農民為主題的小型系列作品。他們所留下的風俗畫多半帶著隱約的褐色調，展現出明暗的鮮明對比。勒南兄弟並不美化農婦的模樣，也不加以嘲弄或諷刺，僅是如實刻畫出他們的人生樣貌，對於「活著」本身的沉重，卻不表現出來。他們也未跟隨學院的單一風格，鍾情於那些神話中的神明、與生俱來的英雄及難以親近的聖人，為法國藝術建立起涵納各種主題的基礎。

〈圍繞餐桌的四人〉描繪他們筆下常見的農婦正在享用晚餐的場景，凸顯出受光與背光部分的差異，畫面更顯戲劇化。素樸整潔的桌巾、主角身上的衣服等，都讓人彷彿能感受到其觸感般，刻畫得十分細膩。這幅畫描寫人生的三個階段。年邁女人低垂的臉孔、年輕女子的溫順，以及女孩對大人的日常生活漫不經心、天真浪漫的表情融合在同一個畫面裡。然而勒南兄弟僅是將三個階段的人生如實呈現，並未打算透過畫作來教導人們應該怎麼過活。此畫只說明了一點：活著的所有人天生都是一個「令人敬畏的存在」，僅此而已。

普桑 Nicolas Poussin

發現摩西
The Finding of Moses

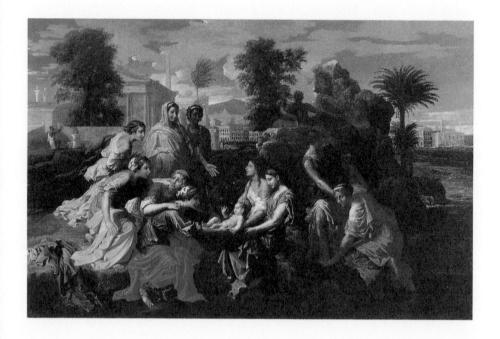

油彩 · 畫布
116×178cm
1651 年
19 室
（截至 2017 年 5 月，此館藏移至 29 室）

17 世紀法國最炙手可熱的畫家，即活躍於羅馬的洛蘭（P.96-97）與普桑（Nicolas Poussin，1594～1665 年）。出身於諾曼第的普桑先住在巴黎，後移居羅馬。除了因奉路易十三之命，在巴黎停留了兩年之外，大半人生都在羅馬度過。但即便如此，委託他的客戶主要是巴黎王室與貴族，而非義大利人。

普桑以「頭腦」作為訴求，創作出理性與哲學兼具的畫作。他遵循「古典主義的莊重風格」（Grand Manner），以完美的構圖來配置精雕細琢的大自然、具理想之美的人物，並用以凸顯神話或英雄、宗教等崇高的主題。他會親身走入大自然，素描風景後帶回畫室創作，但他並不按照「眼睛」所見下筆，而是依循「理性」，重組過後再畫出來。他的繪畫所追求的目標，即是運用人類的理性，將不完美的自然打造得盡善盡美。普桑去世後，學院派的保守人士不斷宣揚「佛羅倫斯或羅馬以線條為中心的繪畫，要比威尼斯等地以色彩為中心的繪畫更為出色」，一再推崇普桑，由此可知其素描功力之完美，色彩應用也掌握得恰到好處。

〈發現摩西〉與〈出埃及記〉的故事有關。埃及王下令撲殺所有以色列男嬰，摩西的母親只好將尚在襁褓中的摩西放在蒲草箱裡，讓他在尼羅河上漂流，並要求女兒米利暗在附近徘徊走動。結果發現蒲草箱的埃及公主心生憐憫，收養了摩西，並透過米利暗找來了保母，而這位保母正是摩西的親生母親。作品背景滿是古羅馬建築物，而畫中出現古羅馬或希臘遺跡，正是推崇「古典主義」的畫家一貫的作風。要不是畫面右側出現了椰子樹，恐怕會讓人認不出是埃及，誤以為是羅馬某地。畫面左側身穿金色服飾的埃及公主，彷彿女祭司般挺直站著，所有登場人物都像是穿上衣服的雕像一樣被理想美化，儘管姿勢略顯誇張，卻不失優雅與時髦。

牧神像前巴庫斯的祭典
A Bacchanalian Revel before a Term

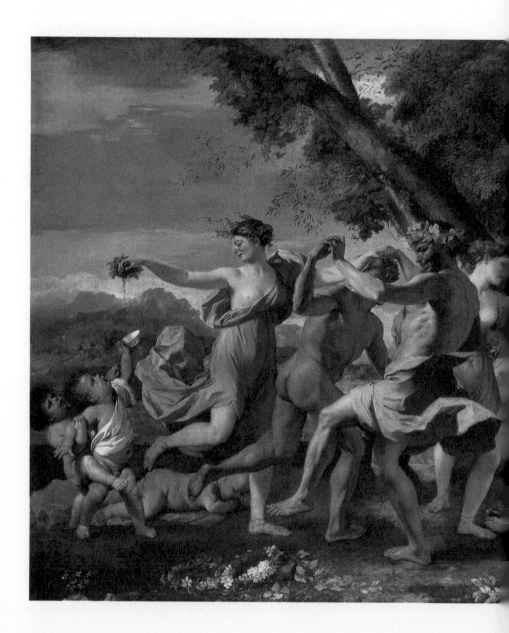

油彩・畫布
98×142.8cm
1632～1633 年
19 室
（截至 2017 年 5 月，此館藏移至 29 室）

普桑 Nicolas Poussin

膜拜金牛犢
The Adoration of the Golden Calf

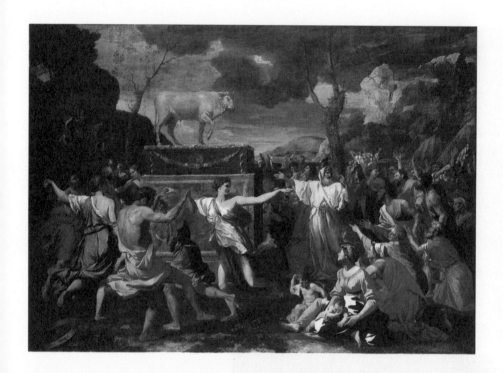

油彩 · 畫布
154×214cm
約 1634 年
19 室
(截至 2017 年 5 月，此館藏移至 29 室)

普桑在描繪人物時，會以自己縝密觀察與研究的古希臘羅馬雕像為對象，因此不管是人物的樣貌或姿勢，都與古代雕像相似。〈牧神像前巴庫斯的祭典〉中登場的人物們，在〈膜拜金牛犢〉裡也有著類似的身材與姿勢。這是因為普桑參考古代雕像並以黏土做成小型人體模型後，會將這些樣版人物反覆安排於各種作品之中。在描繪大自然風景或建物時，他也採取相同的作業方式。因此儘管他的作品各有不同，但若定睛細看的話，就會發現人物、樹木、石頭、建築等一再出現。在〈牧神像前巴庫斯的祭典〉裡，從山羊角、頭部，乃至胸口掛著花冠的軀幹像（torso，缺少頸部、手臂、雙腳等的半身像），即牧神潘（Pan）。潘是人身羊腿男神，好奇心旺盛，性好女色與貪杯。因為會在大半夜突然冒出來嚇旅人，所以他的名字成了英文單字 panic（恐慌）的字根。而他追隨的自然是酒神巴庫斯了。有著古銅色結實體魄的巴庫斯位於畫面正中央，同樣頭戴花冠，手舞足蹈。藍色、紅色與黃色的服飾，使畫面充滿了律動感。

　　〈膜拜金牛犢〉描繪的是〈出埃及記〉第 32 章的故事。以色列人在摩西不在時，聽從了亞倫的命令，將金耳環拿出來製成金牛犢，並在牠面前進行祭祀，對偶像崇拜充滿了狂熱。在畫面左上方暗處，可見摩西與約書亞一起拿著從上帝手中領受的十誡石板，從西奈山走下來。身穿白衣、個子高並蓄著鬍子的男子，正是摩西託付以色列百姓之人 —— 亞倫。畫面上的紅色光線，表現出摩西或上帝的憤怒。單一色彩與莊嚴大自然，令人聯想到提香的畫作，而這正是因為拉斐爾與提香的作品，對普桑有著深遠的影響。

克勞德 · 洛蘭 Claude Lorrain

和聖者同行
Seaport with the Embarkation of Saint Ursula

油彩 · 畫布
113×149cm
1641 年
20 室
（截至 2017 年 5 月，此館藏移至 29 室）

克勞德‧洛蘭與普桑均是 17 世紀具代表性的法國風景畫家。兩人雖是法國人，但據說在義大利時便有往來。兩位畫家在各方面都很相似，包括描繪重新組合過後的大自然，而非複製實際事物；為了表達對古典文化的熱愛，大多將古代建築物當作背景，以及介紹聖經或古典文學引用的諸多故事。但是，倘若普桑的風景畫須從精神層面來解讀的話，那洛蘭追求的就是徹底的視覺享受，在這方面兩人差異極大。

洛蘭這個名字具有「出身於洛林區」的意思。身為麵包師傅的他，在 1617 年第一次來到羅馬，之後移居拿坡里，開始畫起風景畫。後來他又回到羅馬，建立起自己獨特的畫風，受到西班牙王室等無數贊助者的委託，成了國際知名的畫家。

在構圖與〈示巴女王上船〉（P.96）幾乎相同的〈和聖者同行〉裡頭，洛蘭將古代建築物畫在莊嚴的風景之中，同時突顯光線與色彩的感覺，空氣變化巧妙瀰漫開來，在畫布上呈現所謂「如畫的風景」。隱約的金黃色調、煙霧朦朧的畫作，成了「Picturesque 美學」（如畫的風景畫）的典範，對後代風景畫家影響深遠。尤其是在英國，把自家庭院打點成如洛蘭的畫作般、自然又具浪漫情懷的空間，曾蔚為流行。

聖耳舒拉是 4 世紀左右英國一位信奉基督教的公主，在與非教徒的王子成婚之前，為了堅守自己的信仰，帶領一萬一千名的處女，展開一趟朝聖之旅。平安抵達羅馬的她與一行人，最後在返鄉途中，卻在科隆遭到匈人（Huns）攻擊。傳說當時匈人的國王阿提拉為耳舒拉的美貌所吸引，但因求婚遭拒，於是便殘忍將她殺害。耳舒拉（Ursula）這名字的發音，令人聯想到韓國一種恢復疲勞的知名藥品（Wulusa，韓文為우루사），帶有「小熊」與「強悍」的意思。儘管這幅畫介紹了聖女耳舒拉為了朝聖而登船的故事，但其實不過是風景的附屬品罷了

林布蘭 Rembrandt

沐浴溪間的韓德瑞各
A Woman bathing in a Stream

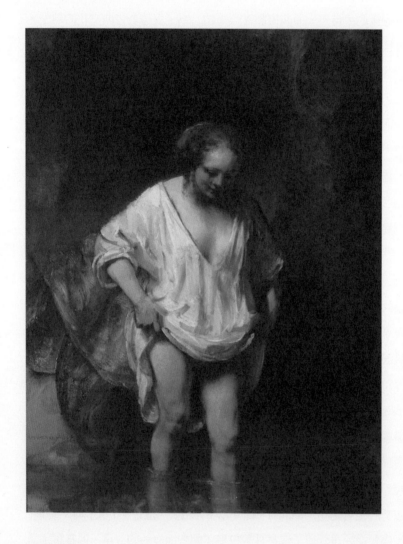

油彩 · 畫板
62×47cm
1654 年
23 室
(截至 2017 年 5 月,此館藏移至 Gallery B)

林布蘭 Rembrandt

基督與犯姦淫罪的婦人
The Woman taken in Adultery

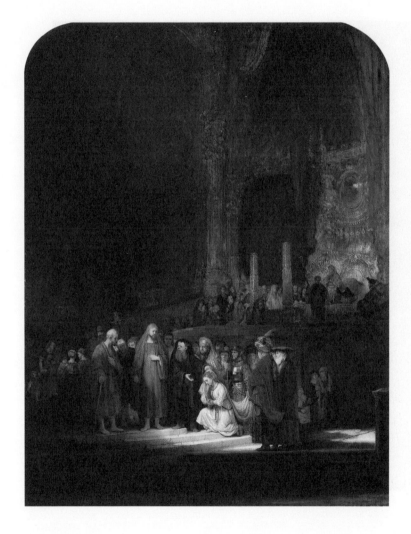

油彩 · 木板
84×65cm
1644 年
23 室
（截至 2017 年 5 月，此館藏移至 Gallery B）

林布蘭 Rembrandt

63 歲的自畫像
Self Portrait at the Age of 63

油彩 ‧ 畫布
86×70.5cm
1669 年
23 室
（截至 2017 年 5 月，此館藏移至 Gallery B）

林布蘭（Rembrandt Harmenszoon van Rijn，1606 ～ 1669 年）是 17 世紀最出色的巴洛克（P.141）畫家之一，主要活躍於荷蘭阿姆斯特丹。巴洛克繪畫是文藝復興之後興起的藝術風格，主要凸顯誇張的動感與強烈的光線對比。林布蘭的作品適當運用明暗，打造出有如劇場舞台的效果，將人物的內心深處放大，因此總能觸動鑑賞者的心靈。

　　林布蘭生為萊登一位磨坊主人之子，雖然上了大學，最終仍選擇成為畫家。從青年時期開始，他便在團體與個人肖像畫領域嶄露頭角，擁有大好前程。與嫁妝可觀的莎斯姬亞[15]結婚之時，林布蘭的人生可說攀至巔峰。但妻子在兒子年幼時便過世，自此之後，林布蘭也慢慢走下坡。歷經與妻子死別之後，他曾與女僕夏兒蒂皙、韓德瑞各等人陷入愛河，醜聞纏身，社會地位搖搖欲墜。夏兒蒂皙控告林布蘭以婚約為由與她發生關係，爾後林布蘭又與女僕韓德瑞各同居、女方還懷孕，這在對宗教信仰寬容、但極重視個人道德的荷蘭社會，乃是無法洗刷的汙點，委託畫作的人因而急遽減少。然而，林布蘭的殞落不只個人因素，還包括了他的畫風與當時荷蘭畫作買家所追求的古典風格背道而馳。

　　就像〈基督與犯姦淫罪的婦人〉所示，林布蘭畫作的獨特之處，在於使用光線呈現戲劇般的畫面，但越到後半期，他出現了強調物質的傾向。若仔細觀察以韓德瑞各為主角所畫的〈沐浴溪間的韓德瑞各〉，可以感受到粗糙素樸的筆觸。當時逐漸走向古典風格的荷蘭藝術界，認為強調真實感、在畫面上留下刷痕或顏料凹凸不平，就代表畫家缺乏實力，但是林布蘭卻反其道而行，將顏料如浮雕般，瀟灑地塗上畫布，儼然像是要舉發「繪畫本身就是在畫板上所畫的顏料塊」的事實（亦即畫作的物質性）。到了晚年，幾乎乏人問津的林布蘭十分執著於自畫像。若比較一下 63 歲時最後一幅自畫像與他年輕時期的作品[16]，便能感受到人生無常。

林布蘭 Rembrandt

伯沙撒王的盛宴
Belshazzar's Feast

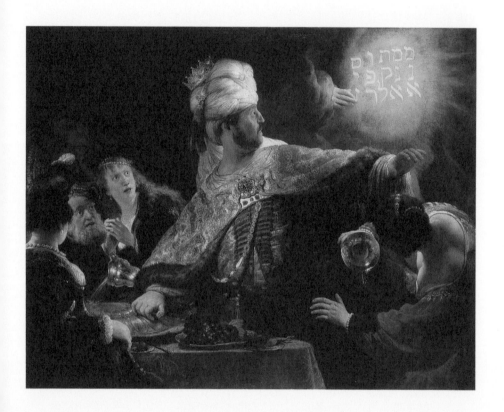

油彩 · 畫布
168×209cm
約 1636 年
24 室
（截至 2017 年 5 月，此館藏移至 Gallery B）

這幅作品描繪的是〈但以理書〉第 5 章的故事。伯沙撒王使用從耶路撒冷的聖殿掠奪而來的器皿開懷暢飲，大擺宴席，上帝對這些人讚揚由金、銀、銅、鐵、木頭打造的神明感到震怒，於是在他們面前顯現自己的手指，於牆壁上寫下文字，滿堂瞠目結舌。完全不懂文字含意的伯沙撒王請求但以理幫忙解析，但以理一邊唸出「彌尼，彌尼，提客勒，烏法珥新」（Mene, Mene, Tekel Upharsin）一邊釋義。彌尼，即指「上帝已經數算你國的年日到此完畢」；提客勒，表示「你被稱在天秤裡，顯出你的虧欠」；烏法珥新則是「你的國分裂，歸與米底亞人和波斯人。」林布蘭透過猶太友人班以色列的協助，以希伯來語寫出該段文字，字句是從右唸到左。

　　不管是顯現字體的明亮光芒、伯沙撒王使用的王冠、衣服或金製器皿，林布蘭均表現得極盡華麗且真實。吃驚的伯沙撒王僵直著身子，葡萄酒杯正從右手上掉落，眼珠簡直像是要從眼窩掉出來般，全身充滿緊張感。畫面左側的女子絲毫未覺自己的衣服被灑落的葡萄酒沾濕，畫面右側侍酒的女子則是一個踉蹌，即將跌倒在地。如同林布蘭一貫的畫風，他從不在畫面上賦予平衡的光線，只在事件核心部分畫上強烈光線，剩下的部分則隱沒於黑暗之中。但即便如此，仍可看到畫面左上方的黑暗深處，被喚來宴會演奏的女人咬著笛子，面露驚慌。

　　林布蘭是在阿姆斯特丹的全盛期完成此畫。人物誇張的態度與表情，讓觀賞者宛若身歷其境，親眼目擊一切。巴洛克畫作的動感不只展現人物的外在動作上，還包括了放大內心衝擊的部分。

台夫特的庭院
The Courtyard of a House in Delft

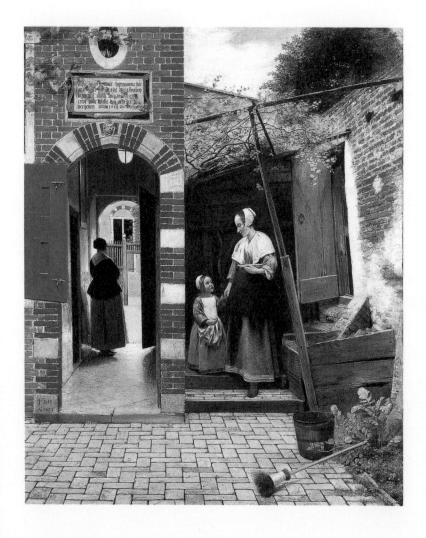

油彩 · 畫布
73.5×60cm
1658 年
25 室
（截至 2017 年 5 月，此館藏移至 16 室）

霍赫 Pieter de Hooch

與兩位男子喝酒的女人
A Woman Drinking with Two Men

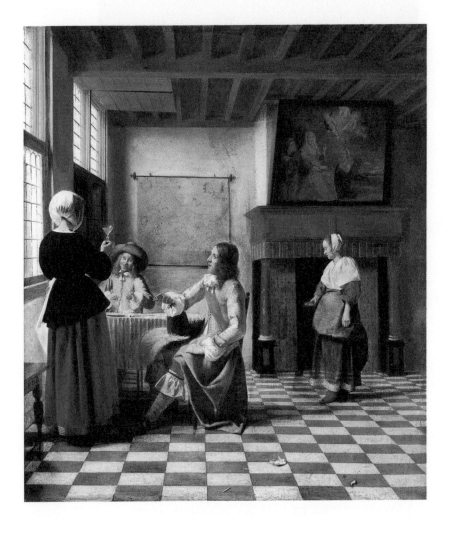

油彩 · 畫布
73.7×64.6cm
約 1658 年
25 室
(截至 2017 年 5 月,此館藏未展出)

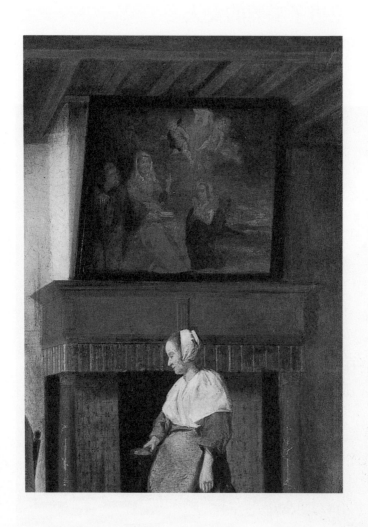

與兩位男子喝酒的女人
A Woman Drinking with Two Men

油彩 · 畫布
畫作一隅
約 1658 年
25 室
（截至 2017 年 5 月，此館藏未展出）

霍赫（Pieter de Hooch，1629 ～ 1684 年）是荷蘭鹿特丹一位磚匠之子，在哈林區學習繪畫，之後到了台夫特，正式開啟畫家生涯。他與同樣活躍於台夫特的畫家維梅爾（P.124-125）一樣，畫出了中產階級家庭的室內情景與日常生活。將平凡無奇的主題融合在時而沉靜、時而寂寞的光線裡，便是霍赫與維梅爾的繪畫特色。

　　〈台夫特的庭院〉畫的是室外風景，但嚴格來說，「庭院」是外界與家之間的「中間地帶」。視線會自然隨著中央的拱門，通過走道，落在徘徊於大門後方的女子背部上，再延伸到外頭。透進庭院內的光線以及屋外的光線在狹窄的走道交會，互相較勁。右側可看到正要外出的一對母女。從畫面前方庭院的地面紋路開始，巧妙運用透視法，打造出有層次的空間感。

　　〈與兩位男子喝酒的女人〉描繪的是室內情景。看起來像是軍人的兩位男子，正與一名女子品酒，女僕隨侍在旁。明亮光線透過窗戶，變得十分柔和，並小心翼翼滲入室內空間。那光線溫柔包覆女人的頭巾、酒杯，以及軍人的服裝，餐桌後方則掛著一幅地圖。維梅爾與霍赫經常在畫作中畫荷蘭地圖，但除了彰顯荷蘭的遼闊領土達至巔峰外，同時也可解釋為被困在家中的女僕對於「逃往廣大世界」的渴望，亦即出走的衝動。

　　女僕後方壁爐上的畫作，是以「聖母的教育」為主題的作品，可看作是對於脫逃的一種警告。就結論來說，這個看似平凡無奇的「飯後來一杯！」情景，實則暗示著人若不小心，便可能如同散落於地面的垃圾，步上紙醉金迷的「沉淪之路」。17 世紀的荷蘭風俗畫即是如此，並不僅止於日常生活的輕描淡寫，偶爾也會留下意想不到的諷刺、象徵等具有教訓意味的元素。

站在小鍵琴旁的女子
A Young Woman standing at a Virginal

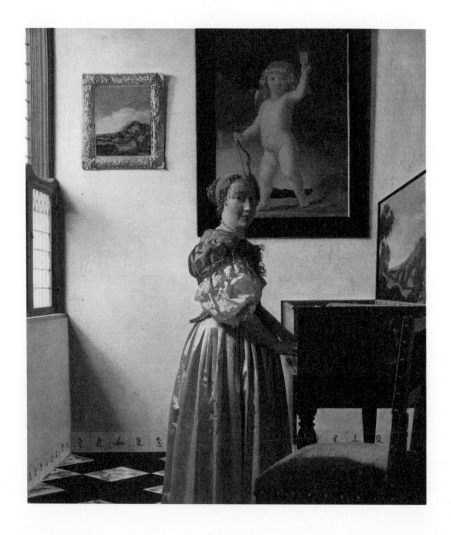

油彩 · 畫布
51.7×45.2cm
約 1670 年
25 室
（截至 2017 年 5 月，此館藏移至 16 室）

生於台夫特，終生未離開故鄉的維梅爾（Johannes Vermeer，1632～1675年），主要以沉靜溫和的光線來表現女性沒精打采的日常生活。要完成一件作品原本就耗費許多時間，再加上他為了扛起家計，經營旅館之餘並兼當畫商，生平只留下30餘幅作品。43歲時，他留下8名孩子離開人世，妻子迫於生計只能把他的畫作廉價出售，作品散落各處，因此直到19世紀為止，從未有人仔細研究或關注，就這麼被世人遺忘。後來法國一位藝術評論家注意到他的作品，因而開始受到矚目。因電影、小說而廣為人知的〈戴珍珠耳環的少女〉[17]非常出名，甚至有「復古的蒙娜麗莎」之美譽。

〈站在小鍵琴旁的女子〉是一幅描繪祥和日常生活的畫作，一位美麗女子演奏著名為小鍵琴（Virginal）的小型樂器，出神地望向觀者，然而這裡頭隱藏著更深層的含意。維梅爾透過「畫中畫」隱約暗示自己想傳達的故事。首先，占據畫面中央的邱比特畫作，透露出此作品的主題。畫中畫取材於凱撒·范·埃弗丁恩（Caesar van Everdingen）的作品，後被奧托范文（Otto van Veen）改編為《愛情的寓意畫冊》。奧托范文在畫冊中畫了手持「數字1」卡片的邱比特[18]，下方則寫著「真正的愛情只獻給一人」的拉丁名言。若是以逃離這狹窄空間、象徵出走的觀點，來看待小鍵琴的琴蓋與牆壁左側懸掛的風景畫，那麼此畫瞬間然充滿了訓誡意味，亦即「克制拋棄家庭的衝動，把心放在妳丈夫一人身上！」

當然，姑且先不論這些警訊，梅維爾以乾淨鮮明的光線，呈現美麗靜謐的日常生活，技巧精妙，充分顯現出作品的價值。其實，筆者個人認為，有時不知道上述那些隱喻，反而更好。

密涅瓦捍衛和平

Minerva protects Pax from Mars
(Peace and War)

油彩 · 畫布
203.5×298cm
1629 ～ 1630 年
29 室
（截至 2017 年 5 月，此館藏移至 Gallery B）

倘若談到巴洛克藝術，就必須與「動態感」、「強烈明暗對比」一起討論的話，以生動奔放的線條來打造「動態感」與「繽紛華麗色彩」的魯本斯（Peter Paul Rubens，1577～1640年），絕對是首屈一指的巨匠。荷蘭北部七省在獨立後成為新教徒區，大型裝飾品的訂單銳減，但當時仍在西班牙統治下的區域（現今比利時）與荷蘭南部，宗教主題相關的大型畫市場依然活絡。受到喀爾文主義強調簡樸的影響，荷蘭北部的政治領導人或知識分子多半捨棄大型宅邸，選擇住在小巧玲瓏的屋子，因而偏好小型畫作。另一方面，魯本斯主要的舞台在安特衛普，用來裝飾宅邸的大型作品依然深受貴族喜愛。

魯本斯的社交圈很廣，他精通六種語言，外貌十分出眾，除了故鄉安特衛普之外，他也往來義大利、法國、西班牙、英國王室進行外交活動，可說是集榮耀於一身的畫家。

1629年，他以西班牙國王腓力四世的外交使節身分拜訪英國，成為兩國簽訂和平條約的大功臣。魯本斯將〈密涅瓦捍衛和平〉獻給了授予自己騎士爵位的英國國王查理一世。在希臘羅馬神話裡，男女各有一名戰神。男神馬爾斯以暴力與蠻力見長，女神密涅瓦（又名雅典娜）則以睿智的對話與協商取勝。在畫作正中央，密涅瓦戴著象徵自己的頭盔，正在阻止馬爾斯，代表著「以溝通代替暴力」之意。

密涅芙正前方的裸身女人正在哺育財富之神普路托斯。拿著馬爾斯前方的火把，將王冠戴在一位少年頭上的孩子，是掌管婚禮與純潔的神明海門（Hymen），同時也是「處女膜」的英文單字由來。半人半羊的薩堤爾拿出了豐盛的水果，其他女人則拿著金銀珠寶而來。天之布托（Putto，「孩子」之意，主要是指有翅膀的小天使或精靈）手拿代表和平與和諧的橄欖花環與手杖降臨。可見這幅畫是在訴說，若透過對話與協商來平息使用暴力的戰爭，婚禮、多產、豐收等好事也會伴隨和平而來。

魯本斯 Peter Paul Rubens

參孫與大利拉
Samson and Delilah

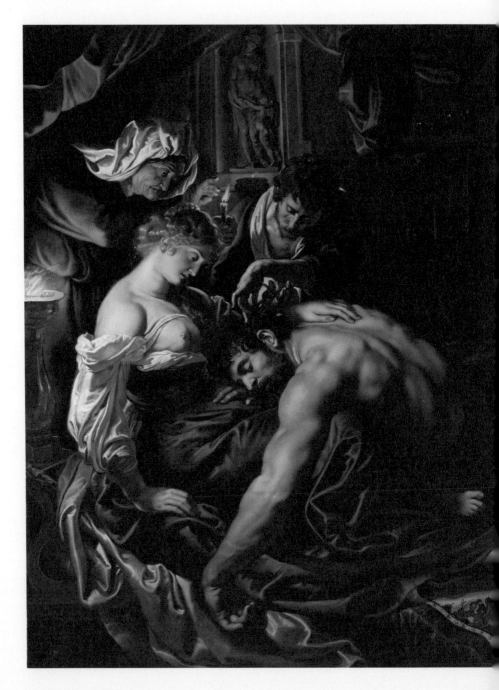

油彩・木板
185×205cm
約 1609 年
29 室
（截至 2017 年 5 月，此館藏移至 Gallery B）

魯本斯 Peter Paul Rubens

帕里斯的判決
The Judgement of Paris

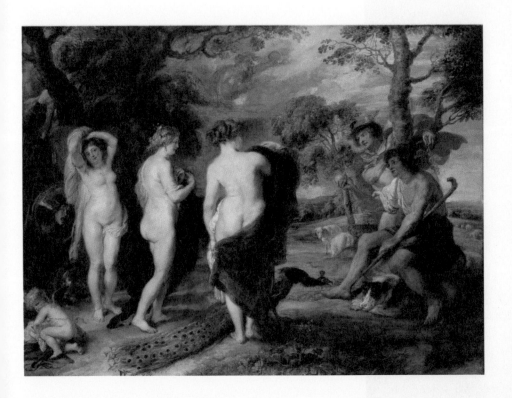

油彩 · 木板
145×194cm
約 1636 年
29 室
（截至 2017 年 5 月，此館藏移至 Gallery B）

我們可從〈參孫與大利拉〉或〈帕里斯的判決〉發現，魯本斯畫作的特色為絢麗的曲線、帶點誇張的「魁梧」或「豐滿」的人體描寫、繽紛大膽的色彩，以及彷彿要衝出畫面的動感構圖等。〈參孫與大利拉〉描繪的是〈士師記〉第 16 章的內容，參孫沉醉於美酒與女人之中，大利拉剪下了代表他力量泉源的頭髮。由於互相交錯的構圖，參孫鮮明的肌肉線條，以及大利拉豐滿性感的身材，更顯生動。

〈帕里斯的判決〉與希臘神話中特洛伊戰爭爆發的原因有關。帕里斯手持寫著「給最美麗之人」的紙條與蘋果，面對著粉色光芒縈繞、身材婀娜多姿的三位女神。畫中左側的女神是雅典娜（又名密涅瓦），她後方是代表她自己的盾牌，還可看見蛇髮女妖梅杜莎，讓人想起柏修斯曾向雅典娜借盾牌來處決梅杜莎的故事。右側的女神是赫拉（又名朱諾），身邊帶著孔雀。赫拉曾命令擁有 100 隻眼睛的阿爾戈斯監視生性風流的宙斯，但他卻未能善盡職守，於是赫拉便將他的眼睛全數挖出，用來點綴孔雀的羽毛。中間的女神是阿芙蘿黛蒂（又名維納斯），她的兒子伊尼亞斯（又名邱比特）背著箭筒，望著畫面之外。帕里斯將蘋果給了阿芙蘿黛蒂，因此得到了世上最美麗的女人海倫，可她偏偏是斯巴達的王妃。帶著有夫之婦逃亡的帕里斯，最終引發特洛伊與斯巴達的戰爭。

生前集世界寵愛於一身的魯本斯，豔福也不淺。他與妻子鶼鰈情深，另一半過世三年後，50 歲的魯本斯又與 16 歲的海倫富曼再婚，度過餘生。國家美術館展示著繪有他大姨子的〈蘇珊富曼肖像〉[19]，若是將它與伊莉莎白‧維傑‧勒布倫（Elisabeth Vigee-Lebrun，1755 ～ 1842 年）臨摹的〈戴草帽的自畫像〉[20]加以比較、鑑賞，別有一番樂趣。

屋裡馬大和瑪利亞跟基督在廚房的一景
Christ in the House of Martha and Mary

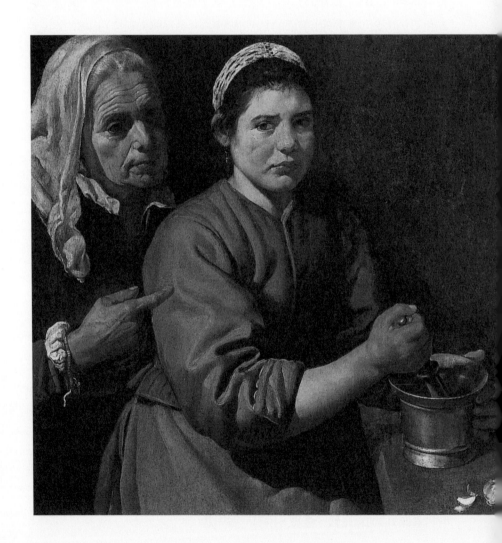

油彩 · 畫布
60×103.5cm
約 1620 年
30 室

屋裡馬大和瑪利亞跟基督在廚房的一景
Christ in the House of Martha and Mary

油彩 · 畫布
畫作一隅
約 1620 年
30 室

維拉斯奎茲（Diego Velazquez，1599～1660年）生於西班牙塞維亞，他先是向藝術史學者暨畫家弗朗西斯科・巴切柯（Francisco Pacheco）學畫，並成了他的女婿。爾後，維拉斯奎茲來到馬德里，成為國王腓力四世的專屬畫家。哈布斯堡家族為了維持王朝血統純正與掌控領土，公然進行近親通婚，而留下了遺傳後遺症，導致出身哈布斯堡王朝的腓力四世，40餘歲便因顳顎關節疾病過世。從他的肖像畫[21]就可看出，即便畫家盡力美化王族肖像畫，仍可看到腓力四世下顎十分突出。據說腓力四世因為顳顎關節的問題，除了粥以外，任何食物都無法吞嚥。

這是他在故鄉塞維亞所畫的作品，屬於早期創作。這幅畫證明了身為靜物畫家、風俗畫家及歷史畫家的維拉斯奎茲，才華出眾，登峰造極。畫面左側的老婦，正在吩咐做菜時出神望著畫面外的少女，餐桌上有魚、雞蛋、蒜頭、乾辣椒及水壺。若把餐桌獨立來看，便是一幅靜物畫，如果加上兩位人物的話，則成了描繪日常下廚情境的風俗畫。但卻無從得知，畫面上方的究竟是另一幅畫，抑或是鏡子所反射的場景，又或者是在窗戶另一端房內所發生的事。

這幅神祕圖像，畫的是〈路加福音〉第十章馬大與瑪利亞的故事（P.85）。屈膝坐在耶穌身旁的應是妹妹瑪利亞，姊姊馬大則站著聆聽耶穌的道。說不定前方少女正為了耶穌那席話：「與其忙著招待自己，不如像瑪利亞一樣專心傾聽自己的道」多少感到失落呢！因此這幅畫可看做宗教主題的歷史畫。

這張圖像與少女的表情，自然重疊。淚水彷彿就要奪眶而出的少女，可能在說明馬大的心境，也可能只是因為做菜不夠俐落而挨了祖母一頓罵。

維拉斯奎茲 Diego Velazquez

鏡前的維納斯
The Toilet of Venus

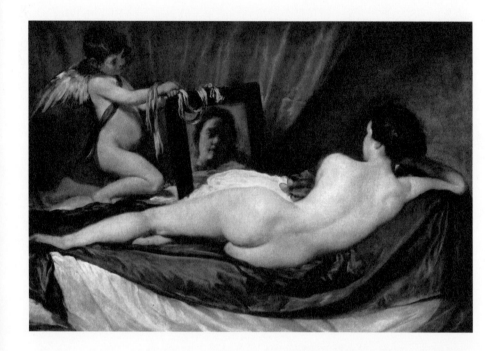

油彩 · 畫布
122.5×177cm
1647～1651 年
30 室

儘管無法確定〈鏡前的維納斯〉的製作年份，據推估是在 1647 ～ 1651 年之間完成的。當時正值維拉斯奎茲第二次到義大利旅行，據說模特兒是他在當地交往的 20 歲戀人迪瓦（Flaminia Triva）。早在維拉斯奎茲之前，全身赤裸的維納斯就已成為許多西歐畫家的主題。但在曾恪守天主教教規的西班牙，宮廷畫家要畫裸體畫並不容易。因此，義大利的提香、法蘭德斯的魯本斯等大師都畫了多幅裸體畫之時，維拉斯奎茲雖然名聲足以媲美他們，卻只留了五、六幅裸體畫，而現今更是僅存這幅作品。此畫據說是一位生性好色的西班牙貴族委託製作的。

　　頭髮、床單、簾子、邱比特的翅膀與手上的繩子等，讓人聯想到提香流暢豁達的筆觸，藍紅兩色的強烈對比亦是如此。近乎蒼白的肌膚、從腰部到骨盆的婀娜曲線、勻稱的臀部與伸展的雙腿，極具挑逗性。然而實際上，正常人很難做到畫中的姿勢。維納斯望著鏡子，彷彿陶醉於自己的外貌，但不管是從觀者欣賞或畫家作畫的位置，都不可能出現畫中鏡子映照出來的臉孔角度。儘管如此，鏡中的臉孔卻滿足了男性觀者，可以邊望著誘惑的女體背影，邊想像其容貌。另一方面，鏡中女子的視線也給予觀者一種「不是我在看她，是她在看著我」的神祕視覺經驗。

　　這幅畫又名〈洛克比維納斯〉（*The Rokeby Venus*），因為 19 世紀時曾掛在洛克比的別墅裡。1914 年，英國女權運動者瑪麗・理查森（Mary Richardson）曾以釋放入獄的同伴為由，嚴重破壞這幅畫。

范戴克 Anthony van Dyck

查理一世騎馬像
Equestrian Portrait of Charles I

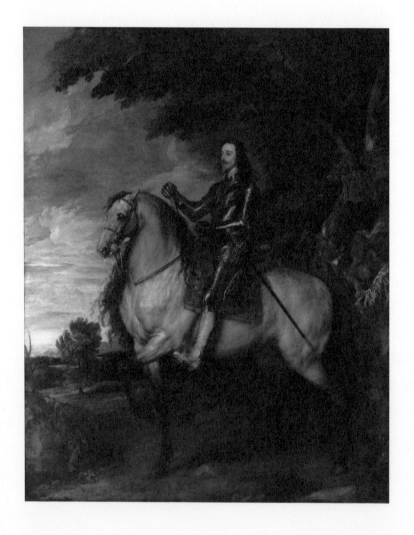

油彩 · 畫布
36.5×289cm
約 1635 年
31 室

范戴克（Anthony van Dyck，1599～1641年）曾在比利時安特衛普的工坊與魯本斯共事，受到了既是師傅、同事又是競爭者的魯本斯多方幫助，到英國擔任查理一世的宮廷畫家，專事王室與貴族肖像畫。他會將人物盡可能理想化，卻也能適當賦予自然優雅的姿態，因此他的肖像畫，長久以來一直是了英國肖像畫的典範。

〈查理一世的騎馬像〉令人想起古羅馬皇帝的騎馬像。以將帥馴服野馬的雄姿，暗示統治國家同樣駕輕就熟的皇帝騎馬像，也曾出現於提香的作品中，後來有許多畫家效仿[22]。信奉君權神授、擁有絕對王權的查理一世，在英國議會提出指責自己過失的《權利請願書》後便強制解散國會，11年未再重新召開。後來，因查理一世施政獨斷專制，蘇格蘭人民起而叛亂。為了平定戰事所需經費，查理一世再次召開國會，卻遭受強烈的指責，最後在清教徒革命時遭到處決。

查理一世身高164公分，體型矮小，畫中打直的腰桿與雙腿卻給人一種修長的印象，脖子上佩戴著「嘉德勳章」。嘉德勳章是愛德華三世在1348年所設立的，直到現在仍會授勳給對王室或國家有功之人，甚至是外國元首。「嘉德」（Garter）是內衣的一種（譯註：即吊襪帶），源自於索爾斯伯里女伯爵與愛德華三世共舞時，因吊襪帶掉落而遭眾人奚落，於是愛德華三世便親自將它繫在自己的膝上，並大喊「心懷邪念者蒙羞」，因此這個勳章原本是配戴在膝蓋上的。

畫中的查理一世雖散發威風凜凜的氣質，但因為沒有戴頭盔（頭盔則由一旁侍從拿著），更貼近人民，也更有親切感。垂掛的樹枝在國王的頭上拱出弧形，與烏雲創造出光環的效果。樹上掛著一塊雕板，以拉丁語寫著「英國查理國王」的文字。

莎樂美與施洗約翰的頭

Salome receives the Head of John the Baptist

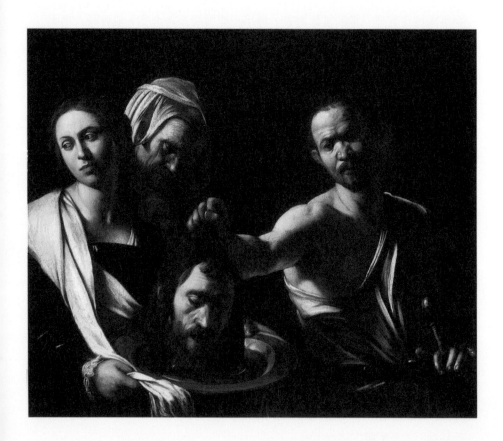

油彩・畫布
91×167cm
1609～1610 年
32 室

巴洛克（Barocco）一字，是從葡萄牙語「perola barroca」（變形的珍珠）衍生而來，由於後代歷史學家首推文藝復興時期靜態、節制的古典主義藝術，此用語多少帶有輕蔑的意味。正如我們從魯本斯（P.126-127）的畫作中所見到的，這時代的藝術特色為豪放的動態感。此外，也因為卡拉瓦喬（Caravaggio，約 1571 ～ 1610 年）之故，促成明暗對比法（chiaroscuro，P.43）在當時大放異彩。儘管光明與黑暗的鮮明對比，可營造出立體感，卻也使畫面戲劇效果甚鉅，造成觀賞者心理上的壓迫感。

　　與卡拉瓦喬同時代的人常稱他為「惡魔般的天才」。年幼失怙的他因生活放蕩而欠下巨額債務，甚至酒醉失手殺人，而輾轉逃往拿坡里、馬爾他等地，過著亡命天涯的日子，而且連逃亡時也不斷挑釁他人，引發暴力事件。經過一番曲折後，惜才的羅馬人，紛紛提出希望赦免其罪，於是他忙不迭地趕回羅馬，卻因病客死他鄉，得年僅 37 歲。

　　〈莎樂美與施洗約翰的頭〉的主題是施洗約翰的荒謬之死。正義的約翰指責希律王弒兄並奪其妻，而王妃擔心此事會威脅自身安危，於是便策畫奸計。她讓希律王的繼女，也就是自己的女兒莎樂美（嚴格說來是國王親姪女）在宴會上大跳挑逗的舞蹈，成功擄獲了國王的心。深陷不倫關係的希律王要莎樂美說出想要的一切，她便依照母親之命，要求收到施洗約翰的首級，導致他慘遭斬首。

　　深沉的黑暗與強烈光線的對比，再加上斬下的人頭被裝在托盤上，各方面都極具衝擊性。巴洛克時代經常畫出施洗約翰被斬首、寡婦友第德砍下了侵略以色列的亞述將軍的項上人頭[23]，以及柏修斯割下蛇髮女妖梅杜莎首級[24]等場面，這些均是該時代畫家力求視覺衝擊與心理壓迫之下，繳出的成果。

卡拉瓦喬 Caravaggio

以馬忤斯的晚餐
The Supper at Emmaus

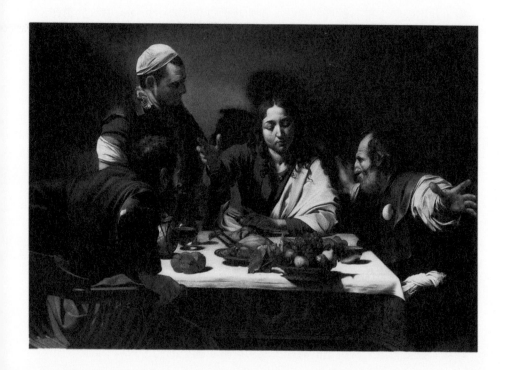

油彩・畫布
141×196cm
1601 年
32 室
（截至 2017 年 5 月，此館藏未展出）

耶穌復活之後，走到了名為以馬忤斯的部落，悄悄出現在談論自己死訊的兩位弟子面前，詢問整件事的來龍去脈。兩人並未察覺眼前的人就是耶穌，向他說明了數日前的十字架行刑與遺體從墳墓消失等事。耶穌抵達以馬忤斯時，由於天色已晚，他們邀耶穌一同用餐。坐在餐桌前的耶穌，拿起麵包讚揚後分給了他們，做出了聖餐式（即最後的晚餐）才會有的舉止，這時兩人才察覺他就是復活的耶穌。

　　這幅畫擺脫了當時聖經人物的「不凡」完美形象。當時習慣耶穌、聖人穿著華麗、威風凜凜的人們，看到被畫成一身襤褸、做著粗活的弟子們，以及貌似鄰家小伙子的耶穌後，想必衝擊不小。卡拉瓦喬會被封為「寫實主義」的大家，原因之一就在於他將這些聖人描繪成極具現實感的人物，也因此中下階層或庶民們更能將感情投射於他的畫作中。

　　置身於強烈明暗對比之中，背後的影子宛如光環投射於牆上，坐在餐桌前的耶穌正在舉行祝聖儀式。最後才察覺耶穌身分的弟子們，驚慌失措的表情及姿勢同樣細膩而寫實。坐在左側椅子上的弟子，簡直就抑制不住訝異，感覺下一秒就要站起身似的。右側的弟子則張開了雙臂。在畫面上，他雙臂的姿勢與角度，立體感十足，讓人忘了這只是平面畫布。由於深邃的空間感，使站在畫作前的人們產生錯覺，以為是在目睹現場，或者至少是在欣賞一齣舞台劇。

　　餐桌上的麵包與葡萄，令人聯想到聖餐儀式時象徵耶穌血肉的麵包與葡萄酒。尤其是在餐桌邊緣彷彿快要掉落的水果籃，將整幅畫作的緊張感帶到最高潮。籃子內的石榴，在宗教畫裡主要象徵耶穌受難與復活，腐壞蘋果與變色無花果則意味著人類的原罪。

圭多 · 雷尼 Guido Reni

蘇珊娜與長老
Susannah and the Elders

洛多維科 · 卡拉契 Ludovico Carraci

蘇珊娜與長老
Susannah and the Elders

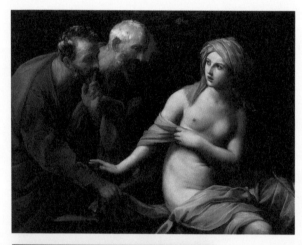

油彩 · 畫布
116.6×150.5cm
1620～1625 年
32 室

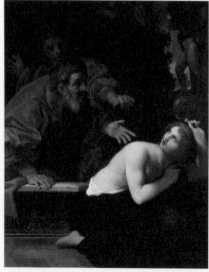

油彩 · 畫布
146.6×116.5cm
1616 年
32 室

圭多‧雷尼（Guido Reni，1575～1642年）是承繼卡拉瓦喬與阿尼巴列‧卡拉契（P.146-147）的義大利巴洛克畫家。他是「古典巴洛克」巨匠，追求凸顯理想化人體描寫的古典之美，同時透過強烈的色彩與光線對比來喚醒感性。

〈蘇珊娜與長老〉描繪的是〈但以理書〉第13章的內容。有天下午，虔誠而美麗的猶太女人蘇珊娜在沐浴時，遭到了恰好路過的兩位年邁長老的戲弄。他們要求蘇珊娜和他們同歡，遭斷然拒絕。對此懷恨在心的兩位年邁長老，於是便公開誣陷看見她在大白天與男人偷情。幸虧但以理發揮機智，戳破了兩位長老的謊言，解救蘇珊娜擺脫危機。

兩位畫家筆下的蘇珊娜，不像事件的受害者，反倒像是搔首弄姿、誘惑男人的妖婦。雷尼筆下的蘇珊娜，臉上明顯帶著恐懼與拒絕的神情，但在亮光照射下，她有如雕像般美麗具光澤的胴體，讓人不禁興起「看到她的模樣後，換作是我，也會想一親芳澤」的非分之想。再加上兩位長老都是再正常不過的老人形象，導致整起事件的責任反而落到了太過美麗的蘇珊娜身上。

洛多維科‧卡拉契（Ludovico Carracci，1555～1619年）曾在距離威尼斯不遠的波隆納，與堂兄弟阿尼巴列和阿戈斯蒂諾（Agostino Carracci，1557～1602年）一起經營藝術學校。

阿尼巴列・卡拉契 Annibale Carracci

聖彼得遇到基督
Christ appearing to Saint Peter on the Appian Way (Domine, Quo Vadis?)

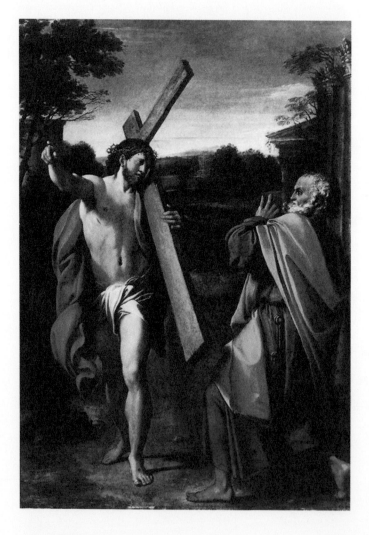

油彩・畫板
77.4×56.3cm
1601～1602 年
37 室

卡拉瓦喬與名列 17 世紀義大利巴洛克巨匠之列的阿尼巴列・卡拉契（Annibale Carracci，1560 ～ 1609 年），擺脫了在複雜構圖上過度強調怪異光線與生硬色彩的矯飾主義繪畫，將 17 世紀義大利的藝術領進了既具古典美又感動人心的巴洛克世界。出生於波隆那的阿尼巴列・卡拉契，最早是向堂兄洛多維科・卡拉契學習繪畫，並與其兄阿戈斯蒂諾・卡拉契一同在帕爾馬、威尼斯等地鑽研威尼斯以色彩為重的藝術（P.53），在羅馬時又因拉斐爾大受感動，將對方視為自己的理想目標。拉斐爾沉靜、簡單明瞭的繪畫世界與當時流行的矯飾主義藝術大相逕庭，也因此阿尼巴列的藝術世界，除卻扮演讓停滯古典主義復活的角色，同時也深具引起心理、精神上迴響的巴洛克氣質。1585 年，他與親戚在波隆納設立藝術學校，開啟了往後各國設立藝術學校以「古典主義」為模範的契機。

　　〈聖彼得遇到基督〉（*Domine, Quo Vadis?*）是描繪尼祿迫害基督徒時期，打算離開羅馬隱居起來的聖彼得在阿比亞古道上遇見耶穌的場景。鮮明的色彩與美麗的風景令人聯想到威尼斯畫派的畫風。作為背景的古代建築物，或耶穌如雕像般勻稱的體格，讓人想到追求完美與理想之美的古典主義。耶穌指著畫面外的右手臂與傾斜的十字架，為畫面賦予了深邃的空間感。面容驚惶的聖彼得，姿勢多少有些誇張，令人感受到巴洛克的動態感。本畫作名稱出自雅各・德・佛拉金（Jacobus de Voragine，1230 ～ 1298 年）敘述基督教聖人相關傳說的著作《黃金傳說》（*Legenda Aurea*）。忘記自身義務、急著躲避迫害的聖彼得，在看見扛著十字架現身的耶穌後大驚失色，詢問：「主啊，您往何處去？」（Domine, Quo Vadis?）對此，耶穌回答：「羅馬。」為聖彼得指引了該行之路。

　　若非親眼見到，應會以為這是一幅非常巨大的畫作。這是因為畫面被兩人的全身像所填滿，以及周遭背景十分細膩入微之故。

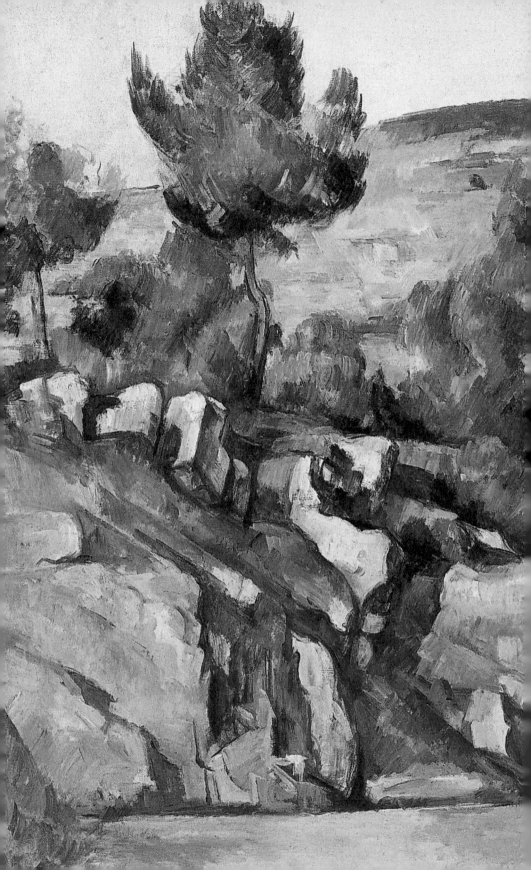

東翼 (1700 ~ 1900)

EAST
WING

弗拉戈納爾 Jean-Honoré Fragonard

賽姬向姊妹們展示邱比特的禮物

Psyche showing her Sisters her Gifts from Cupid

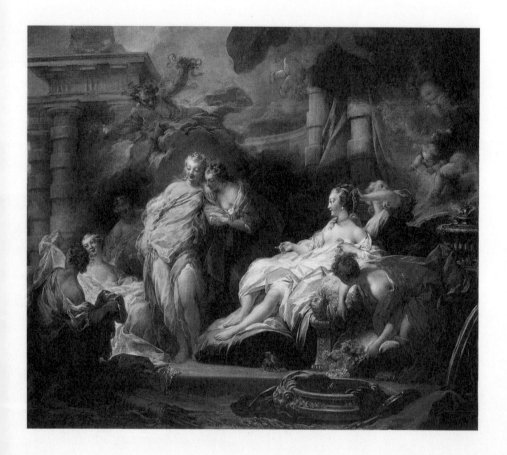

油彩 · 畫布
168×192cm
1753 年
33 室

路易十四在成立皇家繪畫暨雕刻學院的同時，更致力於古典主義，即強調嚴謹構圖、完美的筆觸與形式、線條（即素描的重要性），但以強烈明暗與動態感為主的巴洛克藝術，在法國一樣活躍。受到路易十四積極支持的古典主義畫家們，如普桑等人，將擴大感動與情緒反應的巴洛克語法，折衷後來完成作品，但即便如此，以英雄、神話、宗教為主題的歷史畫與完美形式的古典主義仍為主流。

　　多虧了路易十四，法國藝術得以系統化整頓，人才輩出，但也因藝術過度迎合國王與學院的偏好，而趨向單一化，最終導致學院內部的分裂。以線條與完美形式為優先的普桑派，以及重視色彩的魯本斯派互相對立。倘若使用精算後的線條，是以人類的理性為訴求，那麼巴洛克藝術便是以色彩來刺激人類感情與強烈情緒反應。因此歸咎起來，這些人的爭論可看作是理性與感性的立場差異。

　　路易十四過世後，原本被強制遷至凡爾賽的貴族們再次回到巴黎，開始將自己的家園布置得小巧玲瓏而金碧輝煌，導致洛可可風越來越蓬勃。洛可可，是從代表利用貝殼紋路或小石子做成裝飾的 rocaille 所衍生出來的字，意指華麗雕琢、小巧玲瓏、惹人憐愛、符合女性貴族喜好的建築與繪畫等。就在 18 世紀前半期，原本地位穩固的學院派古典主義，也不得不暫時將位子讓給色彩輕盈、採不對稱構圖的洛可可風格。

　　弗拉戈納爾（Jean-Honore Fragonard，1732～1806 年）是最具代表性的法國洛可可畫家之一。〈賽姬向姊妹們展示邱比特的禮物〉描繪了莫名受邱比特吸引並結婚的賽姬，她婚後第一次把姊姊們喚來宮裡，展現自己幸福生活的模樣。有一群惡魔臉孔的小妖精們在來回走動的姊姊們頭上飛來飛去。小妖精意味著「火」，表示姊姊們見到幸福的妹妹後，心生嫉妒。豐富的色彩、若隱若現又婀娜多姿的女性軀體等，令人聯想到魯本斯。

約翰・康斯塔伯 John Constable

乾草車
The Hay Wain

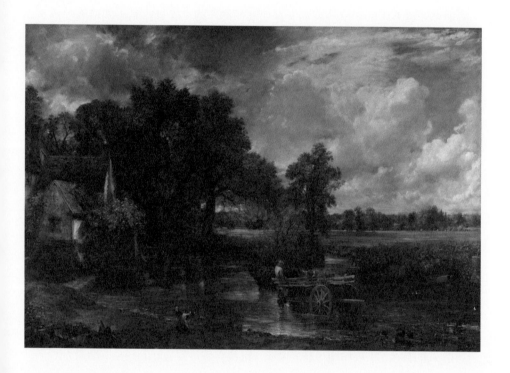

油彩・畫布
130×185cm
1821 年
34 室

1821 年，這幅畫作於英國皇家藝術學院展示會首次亮相，但結果反而更受法國人喜愛。約翰·康斯塔伯（John Constable，1776 ～ 1837 年）與一般畫家不同，他不會如實呈現大自然的畫面，而是會先素描之後，坐在畫室內，以相對固定的色彩與形式，加以重組。然而康斯塔伯仍試圖掌握映入眼簾的大自然多樣色彩，特別是色彩會因光線與空氣產生變化，有千變萬化之姿，他希望能將那一瞬間的印象，如實傳達出來，這為法國印象派（P.177）畫家，提供了往後繪畫的發展方向。

　　印象派畫家們對康斯塔伯畫樹木時使用的白、紅色，大為讚歎。在傳統畫作中，樹葉只能是綠色系。即便可用白色，但除非是畫果實，否則不會有使用紅色的機會。但康斯塔伯卻發現，當光線透過葉片縫隙照射進來時，自然色「綠色」看起來會是截然不同的顏色。有時，強烈的光線會使樹葉變成純白色。樹葉交融後形成的影子，除了黑、褐色外，亦可見紅色。因此，觀賞他的風景畫可發現，各種對象在吸收光線後會吐露出繽紛色彩，顯得更為生動鮮明。

　　康斯塔伯出生於英國薩福克的東柏構特，除了〈乾草車〉背景那片土地之外，身為大地主的父親也持有鄰近遼闊土地，讓他得以過著相對富裕的生活。因父親反對，康斯塔伯很晚才投身繪畫，但在英國倫敦皇家藝術學院學習肖像畫之後，他轉型主攻風景畫，結果揚名立萬，成為皇家藝術學院的正式會員。康斯坦伯原本就極受法國畫家們歡迎，因此有許多人希望他能移居巴黎，但他始終回以「在英國貧窮過活，勝過在法國當富人」，展現了對英國、特別是故鄉的強烈熱愛。不過說到底，無論他居住在何處，終究都不會過上苦日子。

威廉‧透納 Joseph Mallord William Turner

雨、蒸汽和速度——開往西部的鐵路
Rain, Steam, and Speed – The Great Western Railway

威廉‧透納 Joseph Mallord William Turner

勇莽號戰艦
The Fighting Temeraire

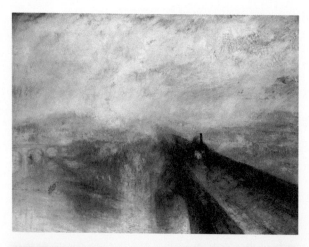

油彩‧畫布
91×122cm
1844 年
34 室

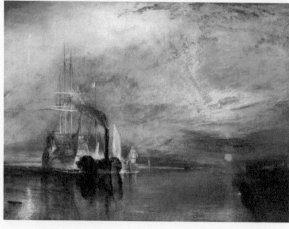

油彩‧畫布
91×122cm
1844 年
34 室

威廉‧透納（Joseph Mallord William Turner，1775～1851年）與康斯塔伯屬於同時代，透納的母親是精神疾病患者，父親經營一間小理髮廳，因此他幼年時期過得並不富裕，無聊時就會坐在理髮室的窗邊畫畫，因實力不凡受到矚目，14歲就進入英國皇家藝術學院學習水彩畫，24歲成為準會員，並在三年後、未滿30歲即成為正式會員。

透納很尊敬克勞德‧洛蘭，深深著迷於荷蘭的各種海上風景畫，他本身並以水與空氣交融、極度浪漫的風景畫，鞏固自身地位。他的作品不單單只是美化大自然，還隱約引起觀者的恐懼與同情。因此不管其風景畫是否描繪古典主題或人物，整體來說都呈現了大自然的威力，呈現人類在大自然面前的脆弱，以及用盡全身去體驗並企圖克服的堅強意志。

1825年，透納第一次搭乘開通的鐵路時，將身子伸出窗外，親身體驗到火車驚人的力量與速度後，為表現自身目眩神迷與激越心情，而畫出〈雨、蒸汽和速度——開往西部的鐵路〉。雨滴落於泰晤士河面上，形成雲霧，天空因火車噴發的蒸汽與雲朵，顯得模糊朦朧。這雖是一幅畫，但觀者彷彿能聽見響亮的火車汽笛聲，雨滴也像是要從畫面中噴濺出來似的。要不是左右兩側出現沿斜線軌道行駛的火車、遠方橋墩等，看起來就像一幅徹底被色彩覆蓋的抽象畫。

〈勇莽號戰艦〉描繪的是英國於1789年製造的勇莽號戰艦，1805年在特拉法加海戰最後一次航行的場景。勇莽號（temeraire在法語指「魯莽」）正如其名，拚全力擊退了法國海軍，但在三十餘年後退役，遭到解體。軍艦原來的桅杆被撤下，改設臨時桅杆，並由當時以最新技術製造的蒸汽船在前方拖曳著。透納以氣勢磅礡的筆觸，覆蓋了紅、藍兩色的強烈對比，嚴肅而莊重的刻畫出畫家在黃昏之際萬物消失的深思。

安德魯斯夫婦
Mr. and Mrs. Andrews

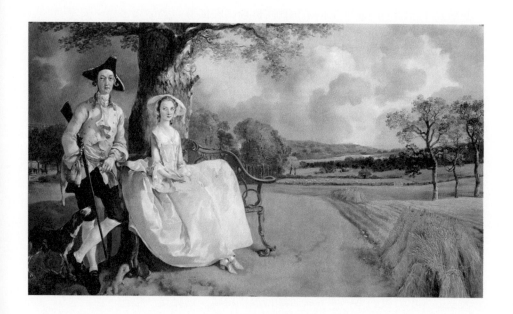

油彩 · 畫布
70×119cm
1748～1749 年
35 室

英國王室或貴族，常會委託非英國出身的義大利或法國畫家，為自己描繪肖像畫，以及裝飾宅邸的畫作等。他們也熱愛收藏藝術品，尤其偏愛歐洲大陸出身的畫家作品，而這也是「英國獨特藝術」發展遲緩不振的主因。然而，自從威廉‧霍加斯（P.158）等英國出身的畫家名聲開始響亮，政府發現設立培育英國本國藝術家的機構刻不容緩。1768年，喬治三世商請約書亞‧雷諾茲擔任首屆會長、庚斯博羅等人擔任首屆會員，成立了皇家藝術學院。時間雖晚了法國一百餘年，卻成了英國藝術得以躍進的最佳跳板。

　　儘管托馬斯‧庚斯博羅（Thomas Gainsborough，1727～1788年）在風景畫方面鋒芒更盛，但一開始其實是以肖像畫家出道，此畫種在英國相對來說比較容易成功。若是替貴族等富有階層畫肖像畫，便能建立可觀人脈，對於想成功出人頭地，極有助益。庚斯博羅畢生共畫了八百餘幅肖像畫，數量十分驚人，風景畫則約留下兩百餘幅。儘管他為設立英國皇家藝術學院付出許多心力，但本身很厭惡藝術學院的保守，因此比起藝術學院的正式發表會，他更常在自家住宅發表、展示作品。

　　〈安德魯斯夫婦〉畫的是一對夫婦的全身肖像畫。主角並未配置於正中央，反而推至畫面左側的處理手法，相當獨特。這是為了展現畫作背景那廣大土地，均屬於這對夫婦所有而做的權宜之計。丈夫腰間處有一把狩獵用的長槍，在當時，英國只有社會地位高的特定階層才能狩獵。雲朵籠罩的天空、光線充足的樹木與田野等抒情描寫，都證明庚斯博羅是一位精通風景畫的大師。只是比起背景，兩位主角顯得有點小，像是人體模特兒一樣，令人感覺彆扭不自然。這是因為庚斯博羅經常讓人偶穿上衣服，臨摹熟習人物的形貌。女子的膝蓋部分尚未完成，或許是因為想等孩子出生之後，將孩子一起畫上去，完成一幅全家肖像畫，但至今此畫未完成的原因仍然不明。

〈婚姻風尙〉系列作品
Marriage A-la-Mode: 4, The Toilette

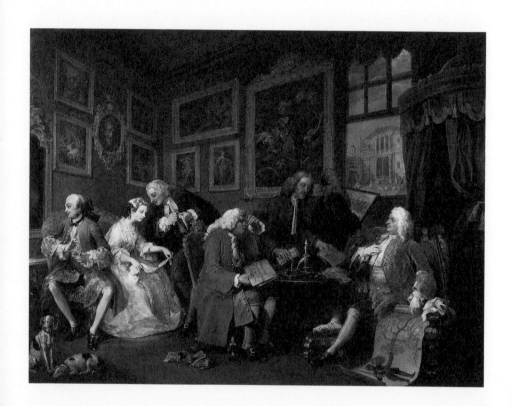

婚姻契約

油彩 · 畫布
70×91cm
約 1743 年
35 室

生於倫敦的霍加斯（William Hogarth，1697 ～ 1764 年）素以刻畫同時代人們生活的版畫及繪畫作品聞名。因肖像畫奠定地位的他，以諷刺手法創作傳達道德觀與社會批判的一系列作品，並製作成版畫。1735 年，他曾參與創辦聖馬丁巷美術學院（St. Martin's Lane Academy），此藝術學院即英國皇家藝術學院的前身。除了畫家與版畫家身分外，同時也是理論家的他還寫了一本名為《美的分析》（The Analysis of Beauty，1753 年出版）的書。〈婚姻風尚〉系列共有 6 幅畫作，名稱引自英國桂冠詩人約翰‧德萊頓（John Dryden，1631 ～ 1700 年）於 1672 年初次搬上舞台的喜劇。蔓延於英國上流社會的「無愛情的婚姻與悲劇結局」彷彿電視劇般，多少透露著傷感。

這系列的作品始於〈婚姻契約〉，描繪兩位男女的父親偕同當事人到男方家簽訂結婚合約的情景。右方是住家主人，身旁可看到柺杖，身體狀態似乎並不佳。他手裡拿著從英國威廉公爵的肚子裡頭冒出樹根的畫作，這是為了誇耀自己的貴族血統。坐在對面的女方父親將錢袋放在地板上，並將金幣全倒在桌子上，一眼即可看出兩家的婚姻是為了名譽與金錢。穿著法國最新流行服飾的兒子望著鏡子自我陶醉，脖子上可看到推測是性病徵兆的黑點。女方則坐在訂婚者身旁，神情絲毫不感興趣。她正與父親聘請的律師（當時稱為魔法舌頭「silvertongue」，指只會花言巧語之人）談笑風生，而從下一幅畫作即可得知，兩人有著不倫的關係。

牆壁上掛滿了當時英國上流社會所偏愛的義大利與法國風格畫作。繪有蛇髮女妖梅杜莎的畫作正好就掛在兩位青春男女的頭部上方，可說暗示著兩人未來會以悲劇收場。窗外某建物正在施工，暗示男方家裡急需用錢。男子腳邊的兩隻小狗，頸部用鎖鏈綁著，象徵如今這對男女也即將面臨相同的命運。

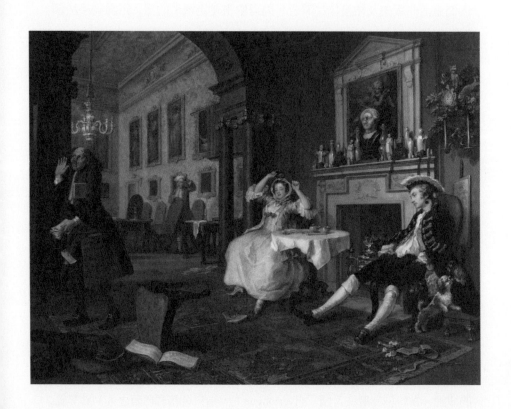

早餐
Marriage A-la-Mode: 2, The Tête à Tête

油彩 · 畫布
70×91cm
約 1743 年
35 室

結婚之後的模樣。家裡亂成一團，兩人身上仍穿著與昨晚相同的衣裳。伯爵夫人無精打采地享用遲來的早餐。地上散落著紙牌，顯然賭博了一整晚。才剛回到家的伯爵彷彿宿醉未醒般，就連維持身子平衡都有困難，身旁的小狗則從伯爵的口袋中找到了其他女子的手帕。

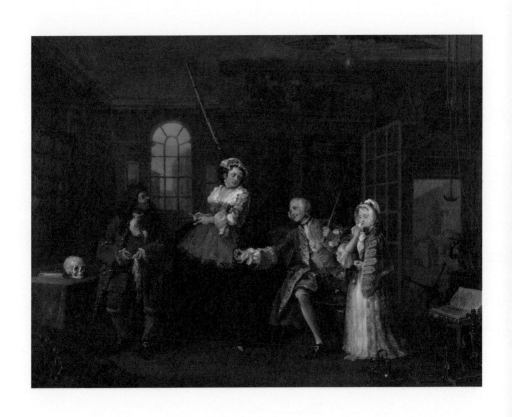

訪庸醫
Marriage A-la-Mode: 3, The Inspection

油彩 · 畫布　　伯爵攜著年幼的愛人去找醫生，大概是為了治療自己傳染給對方的性病。
70×91cm
約 1743 年
35 室

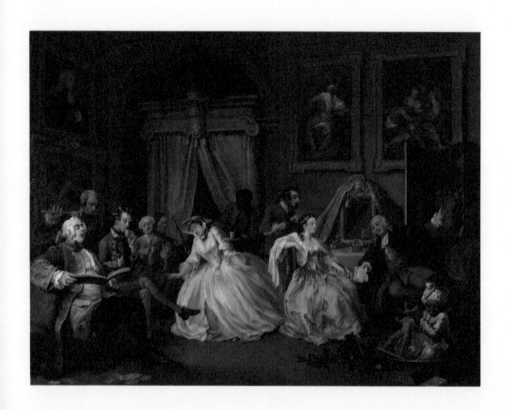

伯爵夫人的晨間招待會
Marriage A-la-Mode: 4, The Toilette

油彩‧畫布
70×91cm
約 1743 年
35 室

坐在鏡子前的伯爵夫人正在打理頭髮,同時接待客人。在賓客面前化妝一事,
成了當時貴族之間的慣例,但所有人都對她興趣缺缺。唯有那位舌燦蓮花的律
師手持化妝舞會的邀請函來誘惑她。他們背後懸掛的畫作,分別是風流宙斯化
身雲朵、侵犯伊歐的〈宙斯與伊歐〉,以及羅德失去妻子後,兩位女兒為避免
絕後,便將父親灌個酩酊大醉,輪番與其交媾來延續後代的〈羅德和他的女兒
們〉。左側肖像畫下方的畫作,是化身為老鷹的宙斯綁架美少年蓋尼米得、以
同性之愛為主題的〈蓋尼米得〉,全都是與性有關、令人不太自在的故事。

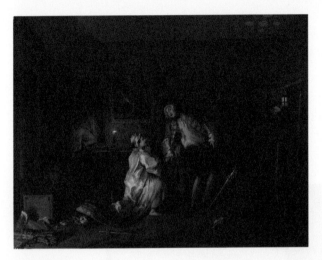

伯爵之死
Marriage A-la-Mode: 5, The Bagnio

| 油彩・畫布 |
| 70×91cm |
| 約 1743 年 |
| 35 室 |

假面舞會結束後,伯爵夫人與律師在旅館偷情,結果被伯爵逮著正著。看到插在地上與掉落地面的劍,可知兩人曾打鬥過,最後以伯爵之死作結,律師倉皇逃出門外。

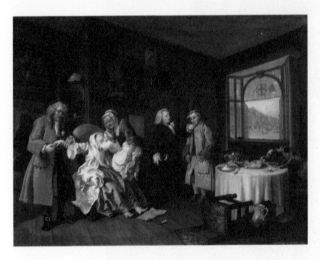

伯爵夫人之死
Marriage A-la-Mode: 6, The Lady's Death

| 油彩・畫布 |
| 70×91cm |
| 約 1743 年 |
| 35 室 |

隨著伯爵之死,聽到律師被處以絞刑的消息後,伯爵夫人以自殺來結束這樁悲劇般的婚姻。伯爵夫人的娘家經濟狀況看起來並不富裕。就在保母懷中體弱多病的孩子伸手想找死去母親之際,夫人的父親正忙著取下女兒手上的鑽石戒指。

雷諾茲 Sir Joshua Reynolds

伯納斯特・塔爾頓將軍
Colonel Tarleton

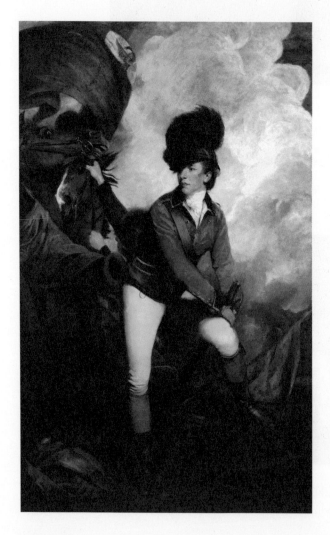

油彩・畫布
236×145cm
1782 年
36 室

約書亞・雷諾茲（Sir Joshua Reynolds，1723～1792 年）與庚斯博羅，並列為縱橫 18 世紀英國畫壇的兩大巨擘。雷諾茲是一名鄉下學校的貧窮教師之子，17 歲開始向倫敦的托馬斯・哈德遜（Thomas Hudson）學習肖像畫，之後在義大利待了兩年左右，十分傾心於文藝復興與巴洛克藝術，熱烈追隨古典主義。曾擔任英國皇家藝術學院首任會長的他，被英王喬治三世封為騎士，他也撰寫藝術理論相關書籍，在畫壇十分活躍，但晚年卻因疾病經常發作，甚至喪失了視力。

　　18 世紀的英國，上流階層子弟流行到歐洲大陸旅行。透過「壯遊」（Grand Tour），英國年輕人得以熟悉法國巴黎上流社會的禮儀、義大利文藝復興建築與藝術等古典文化。特別是在遭火山灰掩埋的龐貝與赫庫蘭尼姆兩座千年古城被挖掘出來的同時，他們之間開始流行起關注古羅馬帝國，風靡全英、乃至全歐洲。古典藝術的再度復活，造成了「新古典主義」藝術形式的發展。

　　然而，過度熱愛古典藝術的雷諾茲，卻會要求肖像畫主角做出古代雕像的姿勢，或者乾脆穿著古希臘羅馬的服飾，同是畫家的納撒尼爾・霍恩對此嚴詞批判，認為他不過是竊取了古代巨匠作品的主題與人物姿態。

　　畫中主角是三十歲不到、即參加美國獨立戰爭的伯納斯特・塔爾頓將軍，他歷經激烈戰爭後，負傷歸來，躍升為英國英雄。雷諾茲與庚斯博羅兩人，遂趁著當時塔爾頓將軍人氣鼎盛之際，同時畫了他的肖像畫，且兩幅作品也在同年並列展示於皇家藝術學院，但如今庚斯博羅的作品已不知去向。在十分細緻的肖像畫裡，可看到主角的右手顯得粗短，因為他在戰爭時失去了兩根手指頭。他單腳彎曲、支撐身子的姿勢，則與古希臘的〈荷米斯像〉[25]頗為相似。

加納萊托 Canaletto

石工作業場
The Stonemason's Yard

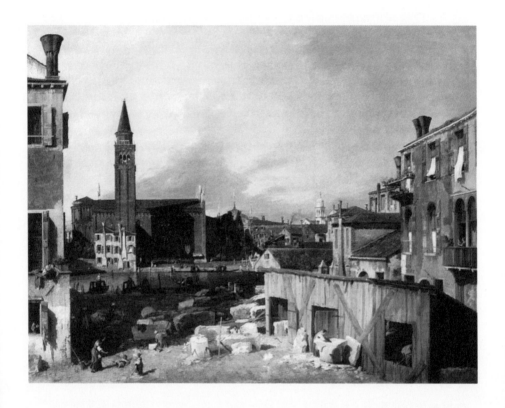

油彩 · 畫布
124×163cm
1726 ～ 1730 年
38 室

在「壯遊」炙手可熱的同時，描繪都市風景的景觀畫（veduta，義大利語，表示展望、眺望、外觀等意思）也開始蔚為流行。在壯遊的所有路線之中，集歷史、文化、藝術與風景於一身的威尼斯，成為旅人的首選。去過那裡的許多旅客，就像今日的我們會買紀念明信片一樣，想擁有一幅描繪當地風光的畫作。有時他們會在當地購買畫作，但也會在回到英國之後，透過專門受理威尼斯風景畫業務的畫商來收購作品。傳統風景畫的特色是，不管原來的位置在哪，都會配合畫面構圖或故事開展，重新配置都市或大自然之中的建築物或地形特徵，而景觀畫則是「盡可能」依照實際地形來繪製。

為了將在旅遊地點感受到的愉悅與感動融入風景之中，畫家主要使用明亮的色彩，形式也盡可能仔細而確實。古奧瓦尼・安東尼奧・卡納爾（Giovanni Antonio Canal，1697～1768年）以加納萊托（Canaletto）的別名廣為人知，他原本與父親一起從事布置劇場舞台的工作，但在踏上畫家之路後，隨即成為威尼斯最傑出的景觀畫家。後來，他移居主要顧客的所在地倫敦，並用景觀畫的形式[26]來描繪英國的風景。

〈石工作業場〉畫的並不是舉辦華麗慶典的地方，而是聖維大理堂在進行維修工程時臨時使用的工地。這幅獨具特色的作品，彷彿將當地庶民的生活拍成一張真實的照片。運河另一頭的聖母卡里塔教堂（Chiesa di Santa Maria della Carita）至今仍是威尼斯首屈一指的名勝古蹟，目前也作為「學院美術館」之用。

有許多人受到加納萊托的畫作鼓舞，拿著他的畫作到該地拍照，但有時卻與現實狀況有出入。即便如實呈現整體地形，卻出現了無法放入同一畫面的過多建築物，或者經過巧妙配置後，令人辨別不出是哪一個地區。但即便如此，仍與過去隨意更改建物位置的風景畫，有著清楚的分野。

安格爾 Jean-Auguste-Dominique Ingres

莫蒂西爾夫人
Madame Moitessier

歐仁‧德拉克羅瓦 Eugene Delacroix

十字架上的耶穌
Christ on the Cross

油彩‧畫布
120×92cm
1856 年
41 室
（截至 2017 年 5 月，此館藏移至 Gallery D）

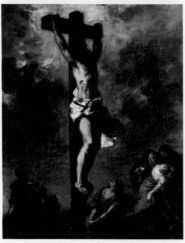

油彩‧畫布
73.5×59.7cm
1853 年
41 室
（截至 2017 年 5 月，此館藏移至 Gallery D）

一名畫家若想在 19 世紀前半期的巴黎成名，入選由法國皇家藝術學院（Académie des Beaux Arts）會員審查的展示會與沙龍展便是最佳捷徑。儘管皇家藝術學院曾在 18 世紀時短暫由魯本斯派，意即洛可可所主導，但設立之初，曾傾向於古典主義。從 18 世紀末開始，又再次以新古典主義的畫作為範本。重視線條勝過色彩的學院，將其附屬學校法國美術學院（École des Beaux-Arts）只教導素描一事視為理所當然，甚至認為研究與運用色彩交由個人去學習就行了。

重視線條，是指賦予「換算為準確數值的形式之美」高度評價，強調以理性為中心的思考方式。相反地，色彩講求打動人心，是溫暖的、冰冷的、激烈的、平靜的。藝術學院透過強調以線條為中心的繪畫，將個人情感壓制於教訓、道德、道義與本分之下，鼓勵講求理性的新古典主義畫風。

引領此種畫風的，前有大衛，後有安格爾（Jean-Auguste-Dominique Ingres，1780～1867 年）。如照片般清晰的色彩、令人聯想到拉斐爾完美流暢的線條技巧、高雅有條理的色彩、平均分配於整體畫面的光線，成了藝術學院主張的新古典主義的楷模。〈莫蒂西爾夫人〉的主角，仿效從赫庫蘭尼姆古城挖掘出的古代羅馬壁畫〈赫拉克勒斯與泰利弗斯〉[27]的姿勢，證明了新古典主義畫家必須對古典文化興趣濃厚。在畫面右方，鏡子中反射出的側影令人想起古希臘的神像。主角豐腴的手臂和肩膀的外貌，「任誰看了」都會曉得這是呈現畫家眼中對於完美的標準，並聯想到新古典主義嚴謹的畫風。

倘若新古典主義注重的是形式，與其相對的，即是重視色彩的歐仁·德拉克羅瓦（Eugene Delacroix，1798～1863 年）的浪漫主義。〈十字架上的耶穌〉給人的感覺，不像是先畫出完美的線條之後再上色，反倒像是塗上色彩後，樣貌也隨之成形，乍看之下會讓人想到威尼斯的提香。浪漫主義粗獷具爆發性的天空色澤、將情感推向極致的人物姿勢和表情，與莊嚴而節制的新古典主義有著明顯的分別。

保羅 · 德拉羅什 Edouard Mane

被處刑的珍·葛雷
The Execution of Lady Jane Grey

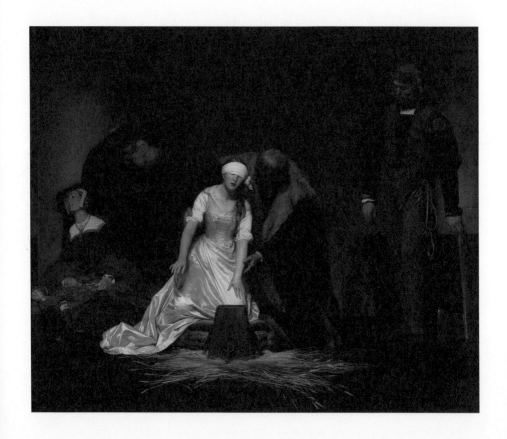

油彩 · 畫布
246×297cm
1833 年
41 室
（截至 2017 年 5 月，此館藏移至 Gallery D）

穿著純白洋裝、身形孱弱的少女，在眼睛被蒙住的狀態下，手朝著即將放置自己項上人頭的刑架而去。身旁的神父，彷彿在悄聲告訴她準確的位置。站於右側的男人，手持著即將砍下她人頭的斧頭。

　　畫中的女人是珍·葛雷，是英國歷史上首位女王，因亨利八世長女瑪麗一世的命令而殞落。亨利八世與西班牙公主凱薩琳結婚後，生下了瑪麗一世，後來他與安妮·波琳陷入愛河，於是以無法生子的名目廢黜了王妃。亨利八世為了與安妮結婚，不惜與反對離婚的教皇反目，另外創立了英國國教，又稱聖公會。但他的愛也不過延續了一千多日。這「安妮的一千日」並未替亨利八世帶來任何子嗣，只生下了女兒伊莉莎白一世，因此亨利八世又為了其他愛人，以通姦罪的罪名將安妮送上斷頭台。第三任妻子珍·西摩為他生下了期盼已久的兒子愛德華六世，卻僅活了十天。之後亨利八世仍有過幾段婚姻，並且又斬首了一位王妃，創下了在六段婚姻內有兩位妻子被斬首的紀錄。

　　畫中的主角珍·葛雷是亨利八世的甥孫女。獨生子愛德華六世雖繼承了亨利八世的王位，卻在十六歲離開了人世。由於王位的第一順位繼承人、愛德華六世的姊姊瑪麗一世是天主教的擁護者，聖公會的人擔憂，一旦她登基之後，亨利八世建立的聖公會的勢力會被削弱，於是便擁護珍·葛雷登上王位。然而很不幸地，這位英國首位女王只登基了九天就被瑪麗一世和擁護者罷黜，並遭到處決。

　　保羅·德拉羅什（Paul Delaroche，1797～1859年）是一位法國畫家，1822年透過沙龍展在畫壇出道，從那時開始在法國美術學院擔任教授十餘年，因在描繪歷史內容的畫作中注入浪漫抒情風格，而大受歡迎。

杜伊勒里花園音樂會
Music in the Tuileries Gardens

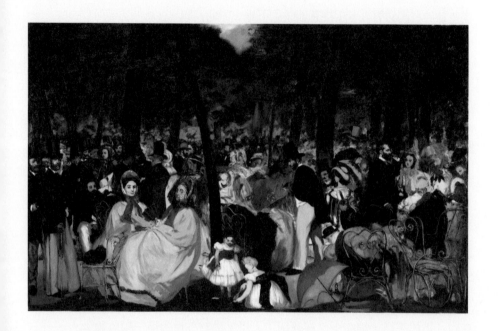

油彩・畫布
76×119cm
1862 年
43 室
（截至 2017 年 5 月，此館藏移至 41 室）

咖啡廳演奏會的一角
Corner of a Café-Concert

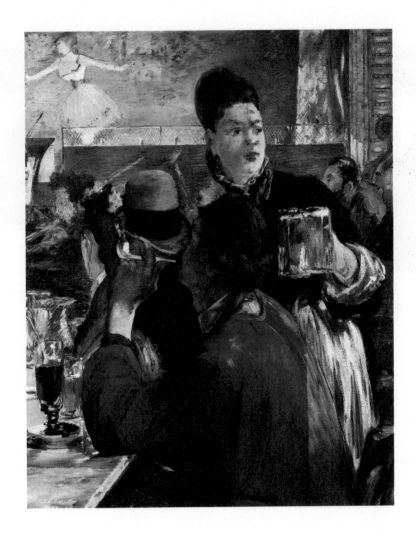

油彩・畫布
97×78cm
1878 ～ 1880 年
43 室
（截至 2017 年 5 月，此館藏移至 41 室）

馬西米連諾的槍殺
The Execution of Maximilian

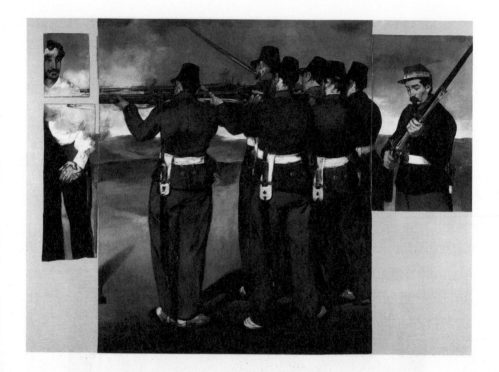

油彩 · 畫布
193×284cm
1867 年
43 室
（截至 2017 年 5 月，此館藏移至 41 室）

法國的沙龍展就如同今日的運動比賽，引來大排長龍的人潮。社會大眾極度關切的沙龍展，成了畫家們進入制度體系的捷徑。但要是落選了，導致作品乏人問津，畫家甚至會走上自殺一途，所以關於審查結果的是非也就甚囂塵上。拿破崙三世曾經特別將落選作品集結起來，舉辦一場「落選作品展」。落選作品展只辦了一次，呈交作品的畫家們不但沒能消除無法在「沙龍展」展示的失落感，還得接受他人「所以你才會落選啊！」的揶揄。馬內（Edouard Manet，1832 ～ 1883 年）正是在作品展落選的一位明星。

　　馬內用來參加落選作品展的畫作，即是〈草地上的午餐〉[28]。儘管因為大眾認為女子全身赤裸、坐在年輕男子之間的畫面傷風敗俗而頗受爭議，但專家們注意的卻是消失的立體感。曾在美術課練習過圓錐或球體素描的人或許記得，捕捉從暗處到明亮處的光線變化來表現立體感（分量感）是一種基本的技巧。但除了參展作品外，〈杜伊勒里花園音樂會〉等大部分馬內的畫作，都將分量感減至最低，看起來就像平面一樣。對於馬內以粗獷筆觸與平面性展現「這是一幅畫作！」的示威行為，讓期望畫作有如實際照片的人嗤之以鼻。

　　〈咖啡廳演奏會的一角〉像是一幅未完成的作品，再加上面無表情的女服務生、咬著菸斗男子的寬大背部填滿了畫面，因此遭人們嘲笑「這幅畫到底是想表達什麼？」。

　　〈馬西米連諾的槍殺〉是以歷史事件為主題。這件作品在馬內過世後，分成好幾幅來販賣，最後由竇加買下，並修復成目前的模樣。在拿破崙三世的力挺之下，馬西米連諾勉強當上了墨西哥皇帝，卻遭到墨西哥革命領導人槍殺。這幅畫描繪的便是馬西米連諾被處決的場面，與其他傳統畫作一樣，缺少整齊劃一的輪廓線條、乾淨的色彩與立體感等，充滿了未完成之感。

莫內 Claude Monet

睡蓮池
The Water-Lily Pond

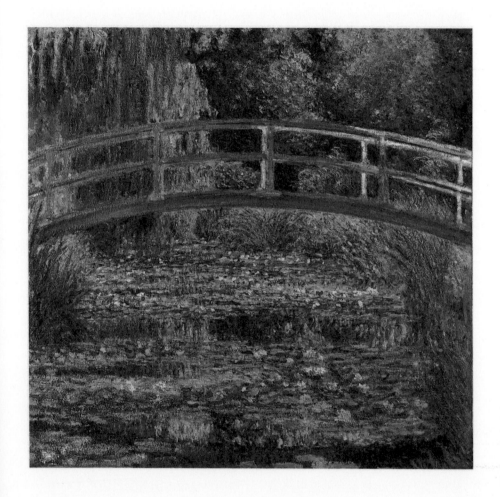

油彩・畫布
1899 年
88.3×93.1cm
43 室
（截至 2017 年 5 月，此館藏移至 41 室）

馬內可說是 19 世紀後半期抵抗傳統、追求進步的年輕藝術家之間的「老大哥」。馬內徹底擺脫了傳統的技法，以快速筆法記錄自身時代的恬淡日常生活。藝術家受到其「現代性」熱烈鼓舞與吸引，年輕藝術家們形成了「馬內黨」並開始苦惱往後自己所應追求的新藝術。1874 年，這些人為了抵抗沙龍展的制式藝術，以「首屆畫家、雕刻家、版畫家、無名藝術家聯合展」之名舉辦了屬於他們自己的展示會。不過有趣的是，這些人所尊崇的馬內卻一次也沒參加過。

　　有位記者來到這些叛逆藝術家的首次展示會，特別指著莫內（Claude Monet，1840 ～ 1926 年）的〈印象・日出〉[29]加以嘲弄了一番，說他們畫作的特色就是「只留下模糊的印象」。後來，這些人就自然而然地被稱為「印象派」或「印象主義」。

　　莫內是印象派之中最具代表性的「外光派」（親自走到大自然中，在實際光線下創作的畫家）。他隨身都有攜帶式顏料管，隨時隨地架起畫架，就能畫起風景畫，與普桑（P.106-107）「運用理性來重構大自然」背道而馳。當光線接觸到大自然產生的各種色彩組合，莫內總能巧妙捕捉那一瞬間。正如同康斯塔伯（P.152-153）運用紅色來表現綠葉，在莫內雄渾而粗糙的筆觸下，造就光線變化的色彩亦顯得栩栩如生。莫內凸顯出大自然光線下的剎那「印象」，使觀賞者得以停駐在那永遠的「瞬間」。

　　〈睡蓮池〉描繪的是在日本橋下盛開的水蓮情景。從遠處看時，大致呈現綠色，但若靠近畫面，就會發現各種繽紛的色彩是由無數的短筆觸（short brushstrokes）堆疊延續。莫內在描繪大自然時，經常要求作畫時必須「如同盲者第一次睜開眼睛一樣」，這是因為他明白，儘管葉片實際上為綠色，但在光線變化下可以顯現無數其他色彩。

莫內 Claude Monet

泰晤士河與國會大廈
The Thames below Westminster

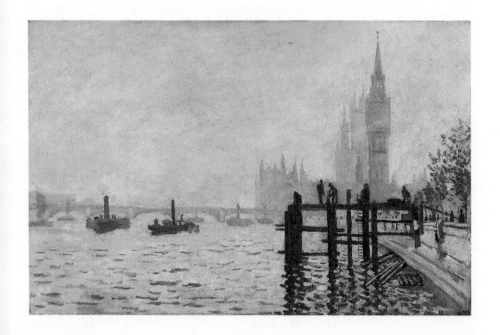

油彩 · 畫布
47×63cm
約 1871 年
43 室
（截至 2017 年 5 月，此館藏移至 41 室）

莫內 Claude Monet

威尼斯大運河
Grand Canal, Venice

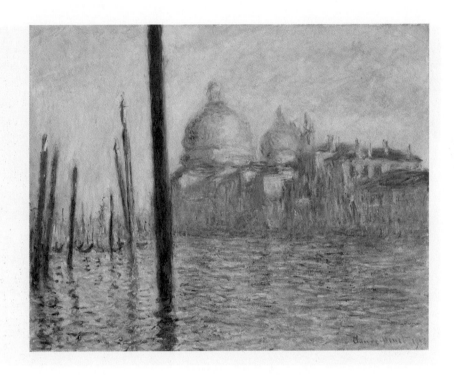

油彩 · 畫布
74×92cm
1908 年
43 室
(此畫作為私人收藏,原借展於倫敦國家美術館,截至 2017 年 5 月,目前由波士頓美術館
Museum of Fine Arts, Boston 收藏展出)

莫內 Claude Monet

聖拉薩車站
The Gare St-Lazare

油彩 · 畫布
54×73cm
1876～1877 年
43 室
（截至 2017 年 5 月，此館藏移至 41 室）

〈泰晤士河與國會大廈〉是莫內與皮薩羅等人為躲避普法戰爭（1870～1871 年）而滯留英國時所作的畫作。罩著西敏寺的朦朧霧氣，昏暗天空下的波光倒影，均運用了他特有的短筆觸。

〈威尼斯大運河〉是莫內與夫人愛麗絲‧莫內（Alice Monet，不詳～1911 年）在最後一個旅遊地點威尼斯完成的 37 幅作品之一。構圖單純的建築物上，有藍、綠、粉、黃等色彩縱橫交錯，映照於大運河上的建物與藍天，也同樣由各種顏色交織而成。

〈聖拉薩車站〉是莫內在巴蒂諾爾街設立工作室後，以附近的火車站為主題畫成的十二幅作品之一。他總是扛著畫架和畫具到外頭，在無數人潮中創作。為了呈現栩栩如生的現場，他有時會請求站長讓火車噴出煙霧，甚至造成火車停駛。儘管如此，他的畫作中僅充滿了粗獷線條的染料，這是因為他只捕捉「看到的」印象，而非鉅細靡遺地將火車站的每個角落刻畫出來。他既不透過火車來讚揚商業化的驚人發展，也未提出其中涉及的各種問題。他僅是透過光線來理解、用色彩來表現眼中看到的世界，並畫出巴黎有所轉變的近代「印象」。他停留英國時所完成的〈聖拉薩車站〉系列，深深受到了透納〈雨、蒸汽和速度——開往西部的鐵路〉（P.154）的影響。

早期的莫內以粗糙的短筆觸，畫出平凡無奇的自然風景，生活十分潦倒。但印象主義的作品展現出的「瞬間」華麗感，最後終於受到大眾與畫壇的熱烈支持，莫內也因此獲得身為畫家、身為一個人所能享盡的榮華富貴。然而，要求作畫時必須「如同盲者第一次睜開眼睛一樣」的莫內，晚年卻失去了視力，因病離開人世。

雷諾瓦 Pierre-Auguste Renoir

劇場內（第一次外出）
At the Theatre (La Première Sortie)

雷諾瓦 Pierre-Auguste Renoir

傘
The Umbrellas

油彩 · 畫布
66×50cm
約 1876 年
44 室
（截至 2017 年 5 月，此館藏移至 42 室）

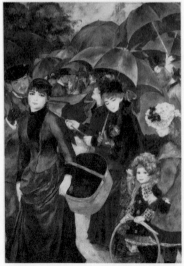

油彩 · 畫布
180×115cm
約 1883 年
44 室
（截至 2017 年 5 月，此館藏未展出）

雷諾瓦（Pierre-Auguste Renoir，1841～1919年）與莫內都是印象派初期主要畫自然風景的畫家。但慢慢地，他將重心從大自然轉移到中產階級在巴黎教會或市區閒暇度日的樣貌。〈劇場內（第一次外出）〉描繪的是畢業後第一次隨母親到劇場的少女。法國有送花給成年女孩後出遊的習俗，一般稱為「第一次外出」（la premier soutie）。在觀眾席望著下方的人們是以塊狀的各色顏料構成，就連輪廓線條都顯得模糊而斑駁，卻瞬間引出了演出之前鬧哄哄的氛圍。從少女的頭髮、帽子、手拿的花朵與衣服上同樣能感受到粗糙的筆觸；也因此表現出在規矩畫出輪廓線條的古典畫作看不到的現場感，更具速度感也更加生動。

　雷諾瓦與竇加是印象派之中最常描繪人像的畫家。儘管他很善於利用印象派的快速筆觸來捕捉人物的「印象」，卻讓人覺得他嚴重破壞了其形貌。這從早期作品〈劇場內（第一次外出）〉也能見到，從遠處看時並無異狀，但近看那些觀眾時，就會發現其扭曲如怪物般的樣貌。追求端莊人像之美的雷諾瓦，越到後期越顯現出對古典形式之美的執著，擺脫了早期印象派豁達的筆觸。

　〈傘〉的創作始於1881年，期間曾一度中斷，後於1885年左右完成。倘若站於畫面右側的兩個孩子與母親的模樣，是以早期粗糙的筆觸與「未完成式」的手法來完成，那麼從左側提著籃子、明顯有著厚重輪廓線條的女人模樣之中，便可看出隨著時間流逝產生變化的技法。

秀拉 Georges Seurat

阿尼埃爾浴場
Bathers at Asnières

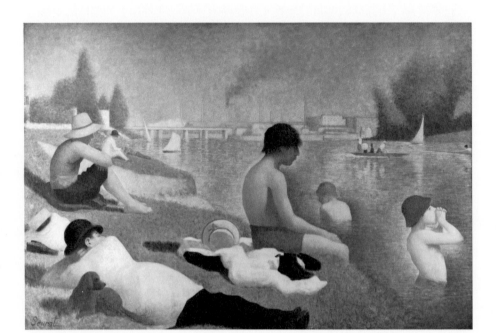

油彩 · 畫布
201×300cm
1883～1884 年
44 室
（截至 2017 年 5 月，此館藏移至 41 室）

在 1884 年沙龍展落選的此幅作品，超越了從革新成為傳統的印象派，開啟了全新的畫風。秀拉（Georges Pierre Seurat，1859 ～ 1891 年）發現，儘管將紅、藍、黃三原色的顏料在調色盤上加以混合，即能創造出紫色、青綠、橘紅等各種顏色，但彩度卻會變得混濁。秀拉選擇不在調色盤上混合這些顏色，而是如羅列般逐一「點」在畫面上來完成形體，給人純色的美感。秀拉「將色彩分割來作畫」與「使用色點」的繪畫技法被稱為分割主義或點描派。儘管他以更均勻、更具規律性的色彩來表現人物，但因為他將「印象派強調的光線與色彩」推向了極致，所以又被稱作「新印象派」。

這幅作品是秀拉成為點描派畫家後、第一階段的作品，之後才創作了知名的〈大碗島的星期天下午〉[30]。從遠處觀看畫中的各種人物時，會發現他們均有分明的輪廓線條，但只要在近處觀察，就可知道他們是由眾多有規律的小點所構成的線條與形體。原本未在調色板上加以混合的顏料，直到進入觀者的眼中才開始交錯，且根據觀看的角度，還會出現色彩產生變化的錯覺效果。嚴格來說，這幅畫裡頭沒有任何線條，只存在著由色點構成的顏色。

秀拉將巴黎近郊阿尼埃爾的塞納河風光，畫成二十餘幅油畫素描，接著以他聚沙成塔的超凡耐心，在自己的工作室裡逐一點上色點，這幅作品才得以誕生。描繪人們坐在明亮處享受休閒時光的模樣，可看成是印象派的延續，也可看作是畫家熱切研究色彩理論下的產物。

1884 年，反對制式藝術、組成獨立藝術家協會的數位藝術家共同舉辦年度展，而這幅落選作品在「獨立展」亮相後，引起追求進步的畫家們的興趣。特別是保羅・希涅克（Paul Signac），在 32 歲的秀拉英年早逝之後，嫻熟地發揮點描派的技法，延續了其命脈。

普羅旺斯的山岩
Hillside in Provence

塞尚 Paul Cezanne

浴者
Bathers (Les Grandes Baigneuses)

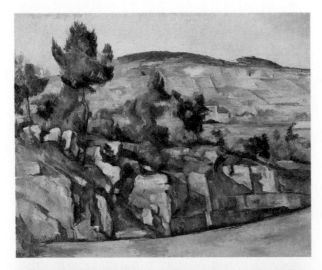

油彩 · 畫布
63.5×79.4cm
1890 年
45 室
(截至 2017 年 5 月,
此館藏移至 43 室)

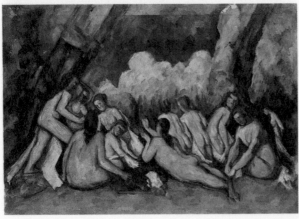

油彩 · 畫布
130×195cm
1900 ～ 1905 年
45 室
(截至 2017 年 5 月,
此館藏移至 43 室)

塞尚（Paul Cezanne，1839～1906年）是南法普羅旺斯一位富商暨銀行家之子。他選擇不繼承家業而踏上畫家之路，到了巴黎之後，透過參加第一屆印象派展示會等活動，多少受到影響，但很快便開創了超越印象派的獨特藝術世界。特別是塞尚的父親留下龐大遺產，他無須為販賣畫作苦惱，能夠完全沉浸於自己的繪畫世界。後來，他回到了故鄉普羅旺斯，創作出〈普羅旺斯的山岩〉與〈浴者〉系列作品。

印象派畫家會捕捉依據光線變化而「瞬息」改變的大自然樣貌，但塞尚卻與他們不同。不管我們觀看與否，打從一開始就在那裡的事物，往後也會永遠在那裡，因此他捕捉的是事物最基本的型態，並井然有序地移至畫面上。這可看作是他常說的一句話：「將大自然看成圓柱、圓錐、圓球吧」的延伸。即便是同一座山，但根據觀者不同、天氣等各種因素而千變萬化，但塞尚所畫的，卻是任何人心中那座樣貌相同的山。比方說，擁有「三角形」外框的山是最為普遍的。〈普羅旺斯的山岩〉即是利用三角形、四邊形等幾何圖形，將各種樣貌的大自然畫得更為簡單有秩序。

乍看之下，你可能會認為某物原本的樣貌遭到毀損，然而事實上，我們不經意瞥見大自然時所留下的殘像，與塞尚的畫作十分相似。若向外出郊遊的孩子問起，當天看到的山與石頭是什麼模樣，十之八九都會回答：「山是三角形，石頭有圓圓的，也有尖尖的。」

〈浴者〉亦是如此。從遠處觀看這些正在河邊洗臉的人時，人們只會觀察到，塞尚大部分的畫作是以圓柱形或球形等幾何圖形來表現人體，幾乎感受不到看照片時的細緻立體感，或人體間的差異。唯有幾何圖形，才是表現大自然或人體最鮮明而單純的形式。這也引發了20世紀重大的藝術運動，即在畫面上表現事物精髓的「抽象畫」。直到目前為止，所有人均認可塞尚為「現代繪畫之父」。

梵谷 Vincent van Gogh

梵谷的椅子
Van Gogh's Chair

梵谷 Vincent van Gogh

向日葵
Sunflowers

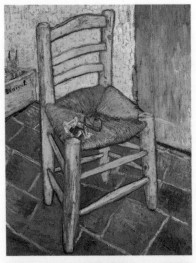

油彩 · 畫布
92×73cm
1888 年
45 室
（截至 2017 年 5 月，此館藏移至 43 室）

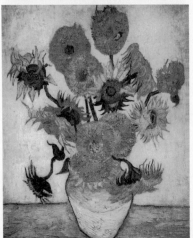

油彩 · 畫布
93×73cm
1888 年
45 室
（截至 2017 年 5 月，此館藏移至 43 室）

牧師之子梵谷（Vincent van Gogh，1853～1890年）是在親戚經營的畫廊工作時，首次接觸到藝術。一事無成的梵谷，因而收起成為牧師的夢想，踏上了畫家之路，但在世時只賣出一幅作品，一輩子仰賴弟弟西奧生活。37歲時，梵谷舉槍自殺，結束了一生。從他的畫作中感受到的單純形體、濃厚原色與厚重顏料塊，畫的不是「眼中看到的對象」，而是他自己即將爆發般的心臟，也就是「心靈的狀態」。

　　居住於法國南部的亞爾時，他夢想建立一座藝術村，因而邀請高更前來共住，但很快地梵谷便與個性狂妄乖僻的高更產生衝突，最終導致了梵谷割耳的自殘行為，引起一陣騷動。〈梵谷的椅子〉是他與高更住在亞爾時的作品。這幅畫可讓人徹底感受到顏料之厚重與簡短粗獷的筆觸，大半畫面均由梵谷在此時期開始迷戀的黃色所占據。畫面上的椅子看似角度歪斜，給人一種微妙的心理壓迫感，而上頭放置的菸與菸斗，彷彿反映了瘋狂天才畫家無可避免的孤獨。

　　光是1888年，梵谷在亞爾度過夏季時，就完成了三幅向日葵畫作，這是為了布置不久後即將完成的高更的房間。儘管〈向日葵〉是朝著太陽燃燒生命的花朵，但有如悽慘命運般鮮明、梵谷特有的「黃色」，訴說的似乎不是生命，而是死亡。看到有如厚重顏料使勁搗和出來的向日葵之後，高更不吝於讚美，甚至將梵谷創作向日葵的模樣畫了下來。即便高更在梵谷割耳事件後離去，但他仍寫信要梵谷寄一幅向日葵畫給他。曾向弟弟抱怨高更拋棄自己的梵谷，或許是因為對方認可了自己的實力，難掩喜悅之情，倒也回信說，之後會送一幅相同的畫給高更。

費爾南德馬戲團的拉拉小姐
Miss La La at the Cirque Fernando

油彩 · 畫布
117×77cm
1879 年
46 室
(截至 2017 年 5 月,此館藏移至 44 室)

19 世紀前半期，照相機的出現對畫家們造成了威脅。原本需耗上幾天或幾個月工夫、經過一再修正才能勉強完成一幅畫，但相片卻能輕而易舉複製全世界。說不定，這時期的畫家之所以會表露出顏料的物質性、留下粗獷的筆觸痕跡，或以實際上不可能出現的繽紛色彩來填滿畫面，正是他們對於照片出現所做的回應。從此，畫作無法再停留於「如照片般」的水準，它們必須更「像一幅畫」才行。

竇加（Edgar Degas，1834～1917 年）對發展速度驚人的照相機十分狂熱。他開始在自己的畫作中反映照相時出現的獨特構圖。〈費爾南德馬戲團的拉拉小姐〉呈現了畫家拿著畫架坐在前面時很難捕捉到的角度，看起來就像坐在觀眾席中仰頭高舉相機鏡頭所拍下的照片。

儘管從印象派成形，直到最後一次展示會，竇加始終與他們同進同出，但他也公然批判捕捉瞬間光影變化並記錄印象、執著於風景畫的他們。站在其他畫家的立場來看，主張素描才是繪畫基礎的竇加更接近陳腐的古典主義者。然而除了早期為了入選沙龍展所繪的作品之外，他從未創作與英雄、神話有關，或是宗教獨占鰲頭的歷史畫。他畫過芭蕾舞者進行公演、休息或進行嚴苛訓練的情景，還有當時從事洗衣雜活的女人、咬著空中鐵環表演驚人絕技的馬戲團員，有時又將觀賞公演或談笑風生的人們畫得就像相片一樣[31]。特別是他畫的一系列裸體畫，女人們絲毫未覺有人盯著自己的安心模樣，「就像是透過鑰匙孔偷窺一樣」，令人聯想到今日的針孔相機。

註解作品

1 馬薩其奧 Masaccio

聖三位一體
The Holy Trinity

濕壁畫
667×317cm
1427 年
新聖母大殿
佛羅倫斯

2 烏切羅 Paolo Ucello

聖羅馬諾之戰
The Battle of San Romano

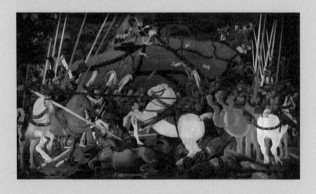

蛋彩 ・ 木板
182×320cm
1450 年
羅浮宮
巴黎

烏切羅 Paolo Ucello

聖羅馬諾之戰
The Battle of San Romano

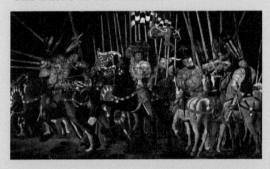

蛋彩 · 木板
182×320cm
1450 年
烏菲茲美術館
佛羅倫斯

3 聖佛妮卡大師 Master Saint Veronica

聖佛妮卡的手帕
Saint Veronica with the Sudarium

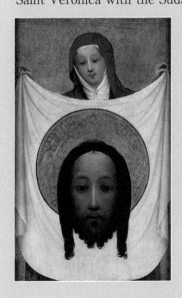

油彩 · 木板
44.2×33.7cm
約 1420 年
國家美術館
倫敦

4 達文西 Leonardo da Vinci
岩間聖母
Virgin of the Rock

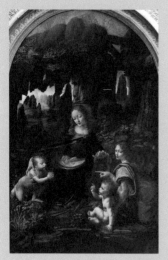

油彩 · 畫板
199×122cm
1483 ～ 1486 年
羅浮宮
巴黎

5 柯西莫 · 杜拉 Cosimo Tura
曠野中的耶柔米
Saint Jerome

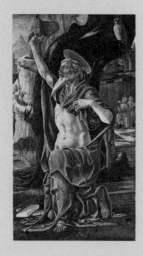

油彩與蛋彩 · 畫板
101×57.2cm
1475 ～ 1480 年
國家美術館
倫敦

佛利諾的聖母
The Madonna of Foligno

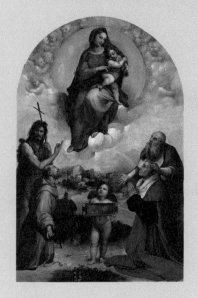

油彩 · 畫布
320×194cm
1511 ～ 1512 年
梵蒂岡博物館
梵蒂岡

諷刺漫畫素描
Caricature

筆墨 · 紙張
65×53cm
1495 ～ 1506 年
個人收藏

8 米開朗基羅 Michelangelo

帕雷斯特林的卸下聖體（翡冷翠聖殤）
The Deposition (The Florentine Pietà)

大理石
高 226cm
約 1550 年
主教座堂博物館
佛羅倫斯

9 米開朗基羅 Michelangelo

垂死的奴隸
Dying Slave

大理石
高 229cm
約 1513 年
羅浮宮
巴黎

10 拉斐爾 Raphael

朱里阿斯二世肖像畫
Portrait of Pope Julius II

蛋彩 · 木板
108.5×80cm
1512 年
烏菲茲美術館
佛羅倫斯

11 拉斐爾 Raphael

被釘在十字架的基督
The Mond Crucifixion

油彩 · 木板
281×165m
1502 ～ 1503 年
國家美術館
倫敦

12 哥薩 Jan Gossaert (Jean Gossart)

三賢王的膜拜
The Adoration of the Kings

油彩 · 木板
177×162m
1500 ～ 1515 年
國家美術館
倫敦

13 楊·范·果衍 Jan van Goyen

河畔風車
A Windmill by a River

油彩 · 畫板
29.4×36.3m
1642 年
國家美術館
倫敦

阿爾伯特・庫普 Aelbert Cuyp

河畔風景
River Landscape with Horseman and Peasants

油彩 ・ 畫布
123×241cm
1655 ～ 1660 年
國家美術館
倫敦

羅伊斯達爾 Jacob Van Ruisdae

倒塌之城與村莊教會的風景
A Landscape with a Ruined Castle and a Church

油彩 ・ 畫布
109×146cm
1665 ～ 1672 年
國家美術館
倫敦

14 菲利普・德・尚帕涅 Philippe de Champaigne

樞機主教黎胥留的三面肖像
The Triple Portrait of Cardinal de Richelieu

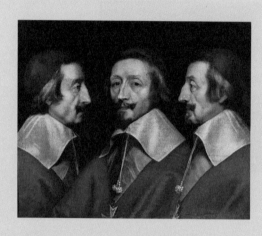

油彩 ・ 畫布
58×72cm
約 1640 年
國家美術館
倫敦

15 林布蘭 Rembrandt

穿阿爾卡笛亞服裝的莎斯姬亞
Saskia van Uylenburgh in Arcadian Costume

油彩 ・ 畫布
124×98cm
1635 年
國家美術館
倫敦

16 林布蘭 Rembrandt
34 歲的自畫像
Self Portrait at the Age of 34

油彩 · 畫布
102×80cm
1640 年
國家美術館
倫敦

17 維梅爾 Johannes Vermeer
戴珍珠耳環的少女
Girl with a Pearl Earring

油彩 · 畫布
392×44.5cm
約 1665 年
莫瑞泰斯皇家美術館
海牙

18 奧托‧范‧維恩 Otto van Veen

《愛情的象徵》（*Amorum Emblemata*）中的邱比特

1608 年
《愛情的象徵》
P.55

19 魯本斯 Peter Paul Rubens

蘇珊富曼肖像
Portrait of Susanna Lunden

油彩‧木板
79×55cm
約 1625 年
國家美術館
倫敦

20 伊莉莎白・維傑・勒布倫 Élisabeth-Louise Vigée Le Brun

戴草帽的自畫像
Self Portrait in a Straw Hat

油彩 ・ 畫布
98×70cm
1782 年以後
國家美術館
倫敦

21 維拉斯奎茲 Diego Velázquez

腓力四世
Philip IV of Spain in Brown and Silver

油彩 ・ 畫布
200×113cm
1631 ～ 1632 年
國家美術館
倫敦

22 提香 Titian

查理五世在慕爾堡
Emperor Charles V at Mühlberg

油彩‧畫布
332×279cm
1548 年
普拉多博物館
馬德里

23 約翰‧里斯 Johann Liss

茱蒂絲斬首荷羅芬尼斯
Judith in the Tent of Holofernes

油彩‧畫布
128.5×99cm
1628 年
國家美術館
倫敦

24 盧卡・焦爾達諾 Luca Giordano

提著梅杜莎人頭的柏修斯
Perseus turning Phineas and his Followers to Stone

油彩・畫布
285×366cm
約 1670 年
國家美術館
倫敦

25 留西波斯 Lysippos

繫鞋帶的荷米斯
Hermes Fastening his Sandal

複製品
高 161cm
西元前 4 世紀後半期
羅浮宮
巴黎

26 加納萊托 Canaletto

伊頓公學
Eton College

油彩　·　畫布
61.5×107.5cm
約 1754 年
國家美術館
倫敦

27 作者不詳

赫拉克勒斯與泰利弗斯
Hercules and Telephus

年代不詳
拿坡里國立考古博物館
拿坡里

28 馬內 Edouard Manet

草地上的午餐
The Picnic (Le Dejeuner sur l' herbe)

油彩 · 畫布
208×265cm
1863 年
奧塞美術館
巴黎

29 莫內 Claude Mone

印象 · 日出
Impression, soleil levant

油彩 · 畫布
48×63cm
1873 年
瑪摩丹美術館
巴黎

30 秀拉 Georges Seurat

大碗島的星期天下午
A Sunday on La Grande Jatte

油彩 · 畫布
208×308cm
1884～1886 年
芝加哥藝術博物館
芝加哥

31 竇加 Edgar Degas

身穿紫色芭蕾服的三名芭蕾舞者
Three Dancers in Violet Tutus

蠟筆 · 紙板
73.2×349cm
約 1896 年
國家美術館
倫敦

竇加 Edgar Degas

芭蕾舞者
Ballet Dancers

油彩 · 畫布
72.5×73cm
約 1890 ～ 1900 年
國家美術館
倫敦

竇加 Edgar Degas

沐浴後擦乾身體的女子
After the Bath, Woman drying herself

蠟筆 · 紙 · 木板
103.5×98.5cm
1890 年
國家美術館
倫敦

手上美術館 3：倫敦國家美術館必看的 100 幅畫

作者	金榮淑（김영숙）
譯者	簡郁璇
商周集團榮譽發行人	金惟純
商周集團執行長	王文靜
視覺顧問	陳栩椿
商業周刊出版部	
總編輯	余幸娟
責任編輯	林昀彤
企劃編輯	林青樺
美術設計	蕭旭芳
出版發行	城邦文化事業股份有限公司-商業周刊
地址	104台北市中山區民生東路二段141號4樓
傳真服務	(02) 2503-6989
劃撥帳號	50003033
戶名	英屬蓋曼群島商家庭傳媒股份有限公司城邦分公司
網站	www.businessweekly.com.tw
香港發行所	城邦（香港）出版集團有限公司
	香港灣仔駱克道193號東超商業中心1樓
	電話：(852)25086231傳真：(852)25789337
	E-mail：hkcite@biznetvigator.com
製版印刷	中原造像股份有限公司
總經銷	高見文化行銷股份有限公司 電話：0800-055365
初版1刷	2017年（民106年）5月
定價	360元
ISBN	978-986-94680-4-6（平裝）

手上美術館3：倫敦國家美術館必看的100幅畫
Copyright 2015 © by 金榮淑
All rights reserved.
Complex Chinese copyright © 2017 by Business Weekly Media Group.
Complex Chinese language edition arranged with Humanist Publishing Group Inc.
through 連亞國際文化傳播公司

版權所有・翻印必究
Printed in Taiwan（本書如有缺頁、破損或裝訂錯誤，請寄回更換）
商標聲明：本書所提及之各項產品，其權利屬各該公司所有

國家圖書館出版品預行編目資料

手上美術館 3：倫敦國家美術館必看的100幅畫 / 金榮淑著；簡郁璇譯. -- 初
版. -- 臺北市：城邦商業周刊, 民106.05
　　面；　公分
ISBN 978-986-94680-4-6(平裝)

1.倫敦國家美術館(National Gallery) 2.繪畫 3.藝術欣賞
906.8　　　　　　　　　　　　　　　　　　　106005790

時刻感受　時刻享受